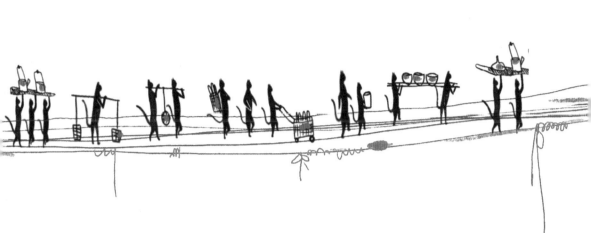

U0125417

从伦敦出发

苏小次 ＊ 著绘

DEPARTING FROM LONDON

苏小次

中国轻工业出版社

前言

大家好，我是苏小次，一名自由插画师，居住在上海。因为内心热爱画画，我曾辞去互联网公司设计总监的职务，一个人去伦敦学习插画。从伦敦出发，伦敦是我梦想开始的地方。

画画对我来说，是一种日常表达的方式，那些我无法用语言展现出来的内心感受，我会用绘画的方式记录下来。

生活中我是一个内向话少的人，又是一个神经敏感又细致的人。

我喜欢用画画表达自己内心，无论看到什么样的场景，都会想要用画画的方式去呈现，渐渐地画画成了我的输出语言。

那些生活中总会遇到的各种各样的事情，好的、坏的，喜悦的、悲伤的，我都会画下来，就这样，画画成为我自我疗愈的一种方式，成为情绪的一个出口，让我获得释放。

对很多人来说，能够找到自己热爱的事情，还能长期坚持，并不是一件容易的事情，就这点而言，我一直觉得自己很幸运。希望我能把很多自己的奇思妙想分享给更多人，把美好带给大家。

苏小次

目录 Contents

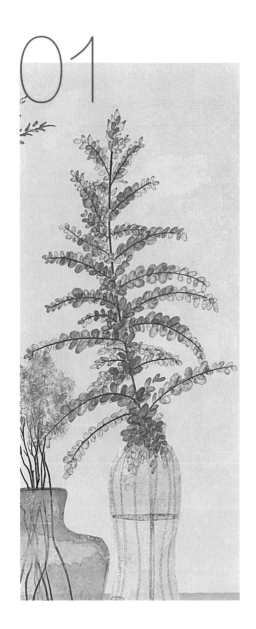

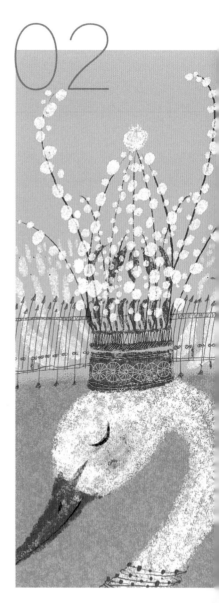

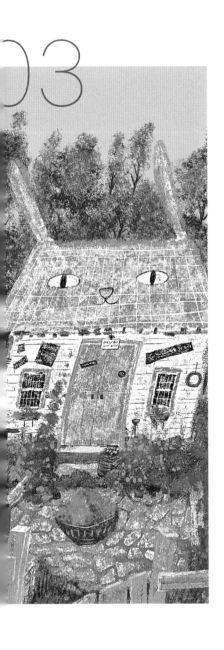

03

我喜欢胡思乱想，脑袋里总有很多奇奇怪怪的想法，我用画笔把它们都画了下来。

当我放松下来，享受生活中一个瞬间，观察生活中的小细节时，阳光洒落的一角、一只花瓶、一束花，都能带给我一点一滴的温暖。我慢慢发现，原来快乐的源泉不一定是获得多大的成功，热气腾腾的日常生活总能打动我们，温暖我们。认真生活是治愈自己最好的方式。

一直觉得小房子是有生命的，有自己的性格。在英国学习的时候，经常在欧洲各地旅行，看到了很多不一样的建筑，很有特色，很漂亮，这打开了我对小房子奇思妙想的大门，于是有了这些奇奇怪怪又可可爱爱的小房子。

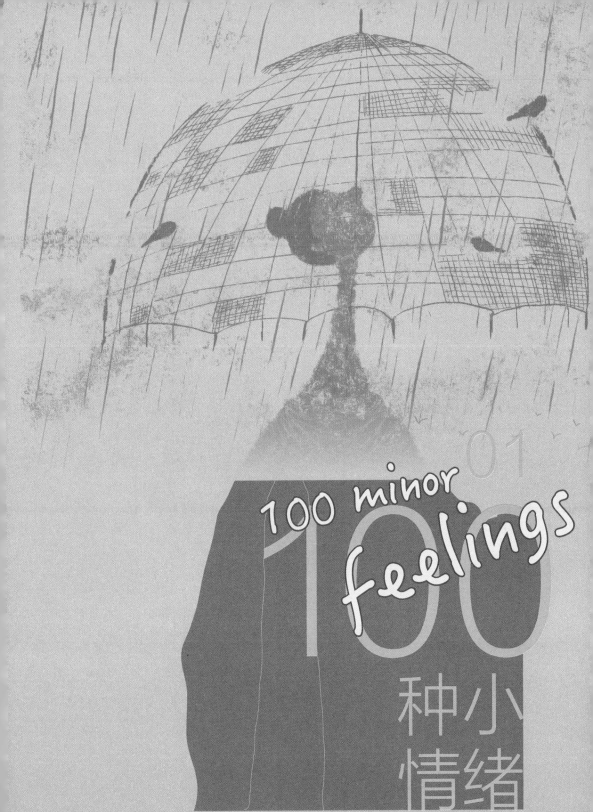

100 minor

feelings

01

100

种小
情绪

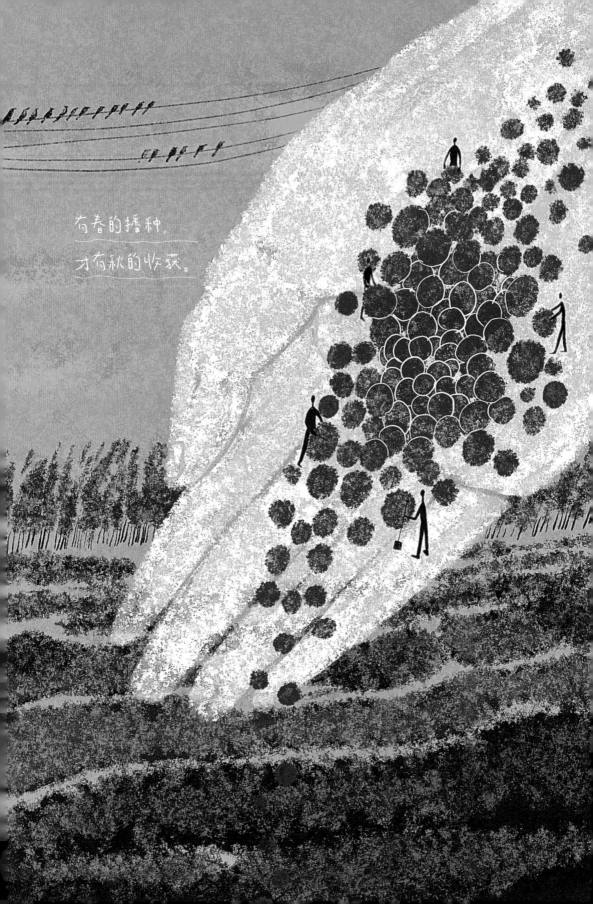

有春的播种，
才有秋的收获。

压力大的时候我做什么

　　有朋友问我，如何做到每天都有这么多灵感和创意？

　　让自己放松，做让自己开心的事情。开心放松的时候，脑袋里会释放出一些奇奇怪怪的想法和点子。

　　少一些胡思乱想，去行动吧！去吃好吃的，看电影，游泳，打羽毛球，打桌球，跑步，骑车，郊游，徒步，爬山，看海，看日出日落……

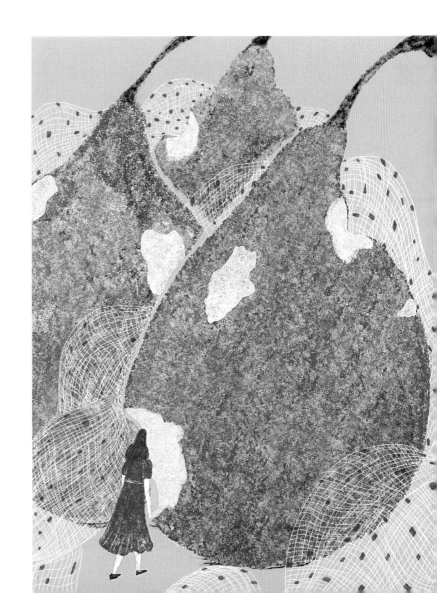

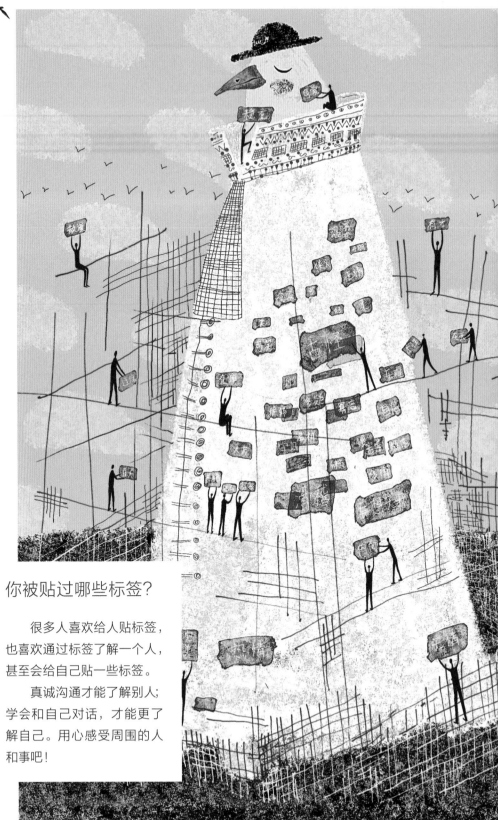

你被贴过哪些标签？

很多人喜欢给人贴标签，也喜欢通过标签了解一个人，甚至会给自己贴一些标签。

真诚沟通才能了解别人；学会和自己对话，才能更了解自己。用心感受周围的人和事吧！

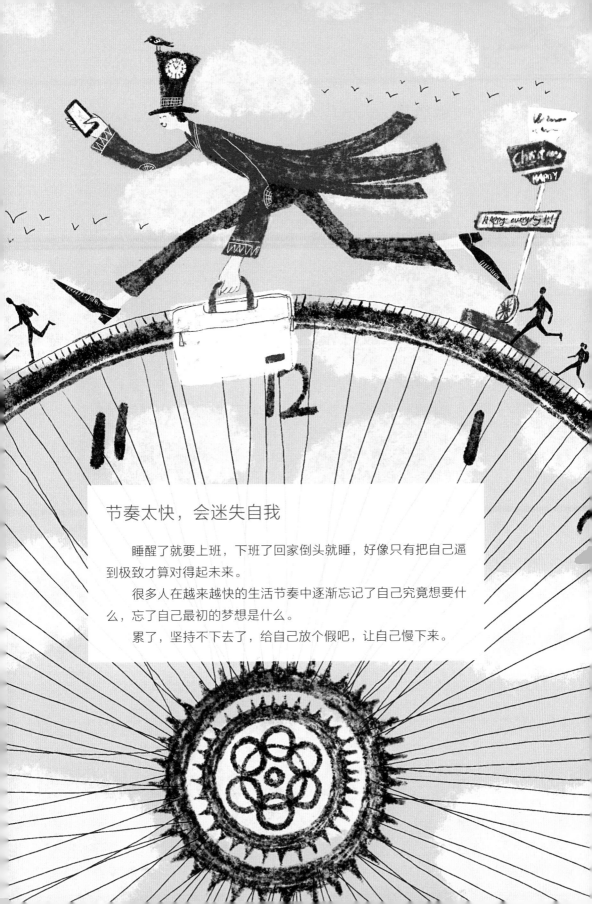

节奏太快，会迷失自我

睡醒了就要上班，下班了回家倒头就睡，好像只有把自己逼到极致才算对得起未来。

很多人在越来越快的生活节奏中逐渐忘记了自己究竟想要什么，忘了自己最初的梦想是什么。

累了，坚持不下去了，给自己放个假吧，让自己慢下来。

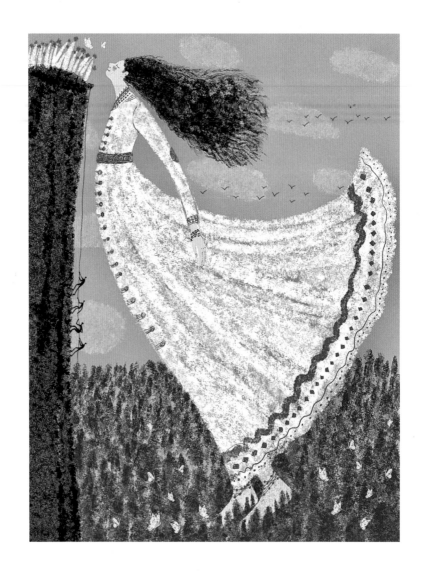

半山腰太拥挤，得去山顶看看

每个人都想到达山顶。梦想很美好，现实往往不尽如人意。很多人只停留在半山腰，只有少数人在坚持不懈地往上走，到达山顶的人少之又少。只有经历过的人才知道，爬上山顶要克服多少困难，经历多少风霜，忍受多少煎熬。

不必羡慕山顶的人，脚踏实地，一步一步往上攀登，走好每一步。也许有一天，我们会到达山顶。

周末，将生活调回自己喜欢的频道

周末是天堂，可以完全做自己，约朋友们喝咖啡，去野餐，聊聊八卦，吐槽一下身边的事。那种释放和舒适，还有松弛感，想想就开心。

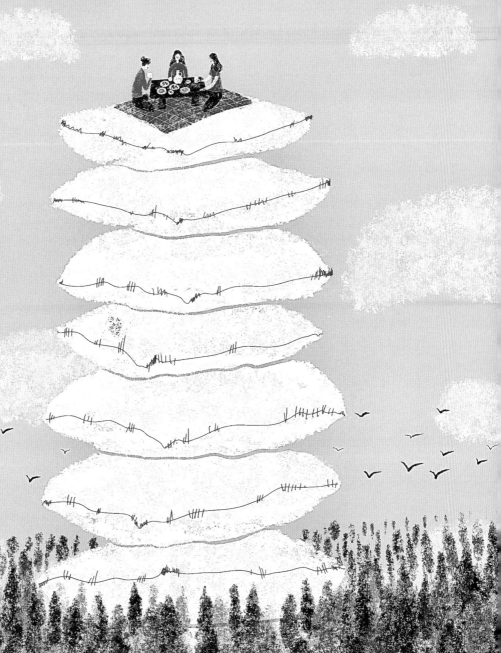

社恐的快乐来自独处

　　小时候总是童言无忌，不管遇到开心还是难受的事情，总会第一时间向周围人倾诉。

　　随着年龄的增长，特别是工作以后，发现人与人之间永远有一堵无形的墙，总是没有办法完全共情别人的世界，就像别人也无法设身处地共情我的世界一样。

　　我喜欢独处，做自己热爱的事情。相比找朋友聊天，画画更能让我内心平静，让自己进入到一种心流的状态，放松，惬意，不需要在意任何人的眼光，只需要做自己。

　　从小时候的社交达人到现在社恐的状态，我更加享受现在的状态。

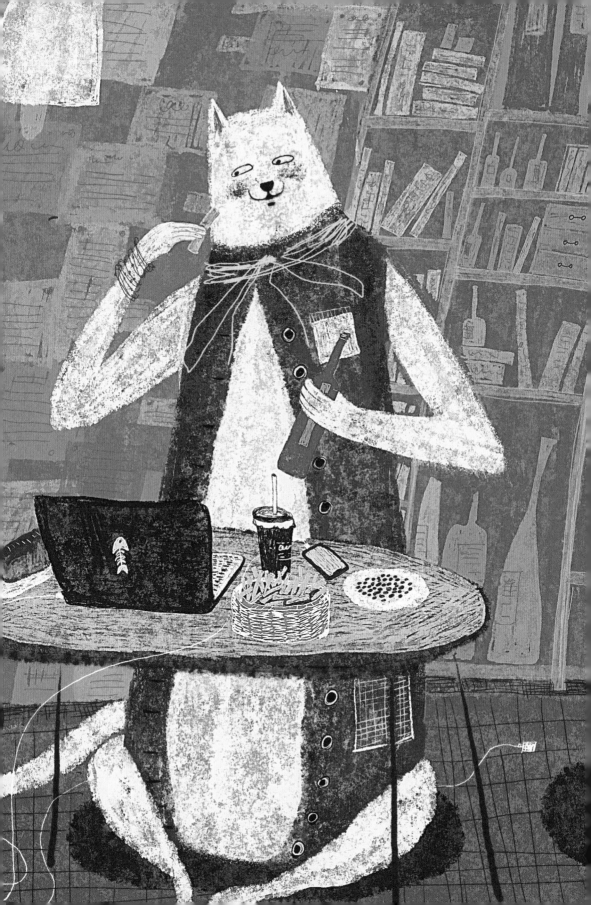

别爱太满，物极必反

　　如果鸟妈妈因为太爱小鸟，长期把小鸟关在笼子里面圈养，小鸟反而会失去飞翔的能力。

　　只有保持对外面世界的好奇心，不断去探索和寻找新的事物，才能激发我们源源不断的创造力。爱得太满会扼杀很多的可能性。

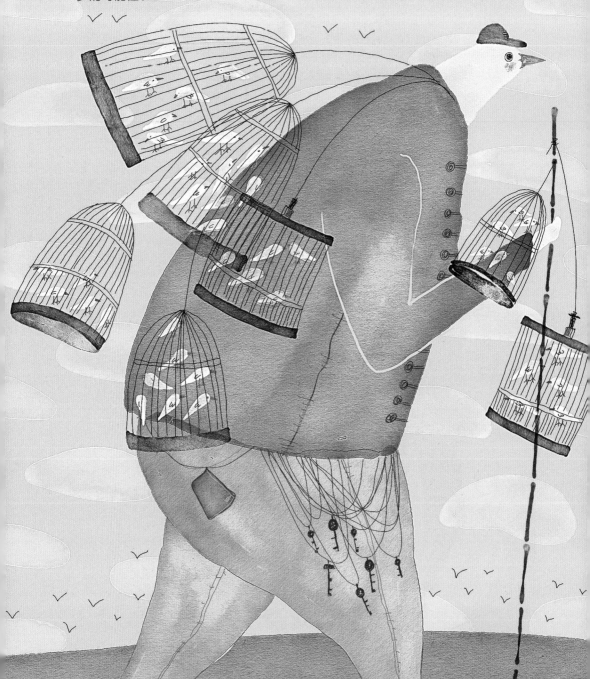

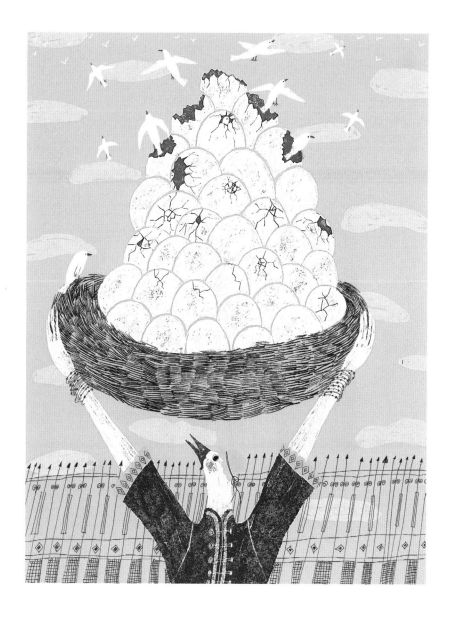

爱要放手

　　父母的爱往往是无私的，在孩子刚出生的时候，他们
是孩子的第一任老师，教孩子如何面对这个世界。

　　孩子渐渐长大，有了自己的思想、追求和梦想，这个
时候父母会慢慢放手，让孩子飞向属于自己的世界。

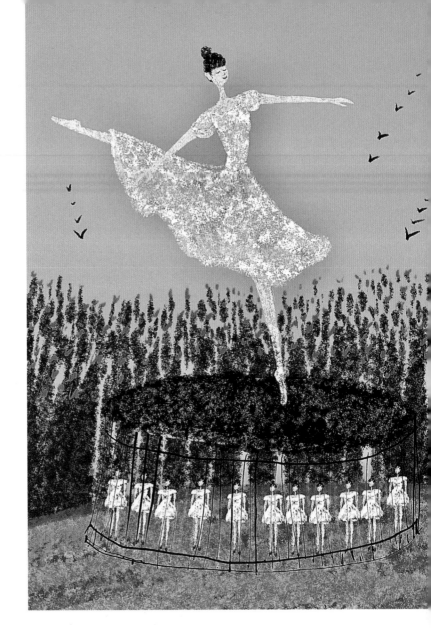

不敢上舞台的人永远赢不了

　　学着锻炼自己的钝感力，大步往前迈进，敢于尝试，敢于试错，不害怕失败，大不了从头再来。如果不敢跨出第一步，就永远无法实现自己的梦想。

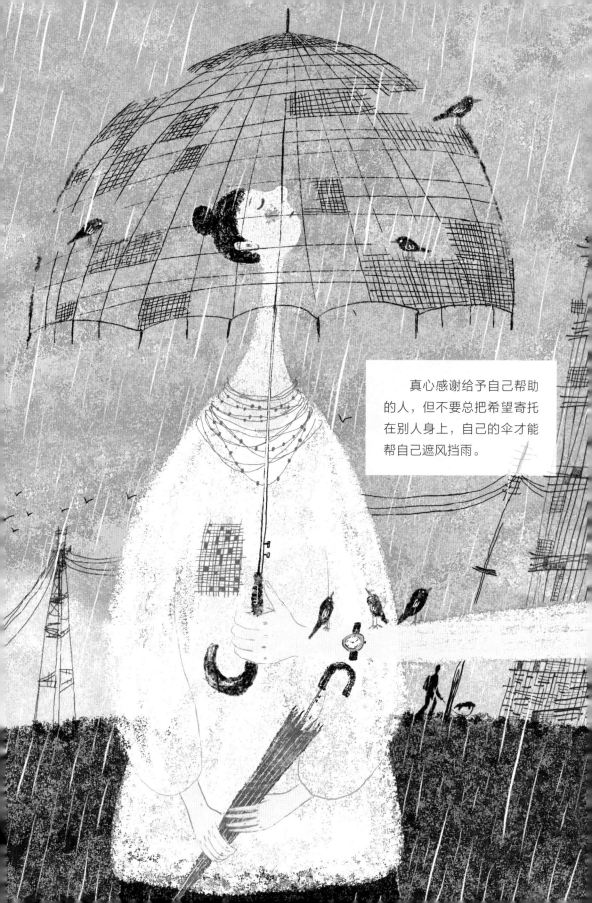

真心感谢给予自己帮助的人，但不要总把希望寄托在别人身上，自己的伞才能帮自己遮风挡雨。

不要去贬低那些处于弱势环境的人

上野千鹤子曾经说过，我们常常认为努力了就会有回报，事实并非完全如此，你所取得的成就，不仅仅是自己努力的结果，环境也造就了你。

这世上还有很多努力过却没有得到相应回报的人，想努力却无从努力的人，太过努力而身心俱疲的人……

不要标榜自己的努力，更不要轻易指责别人不够努力。

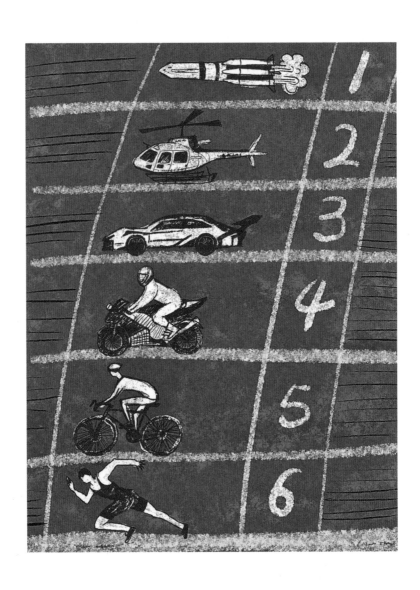

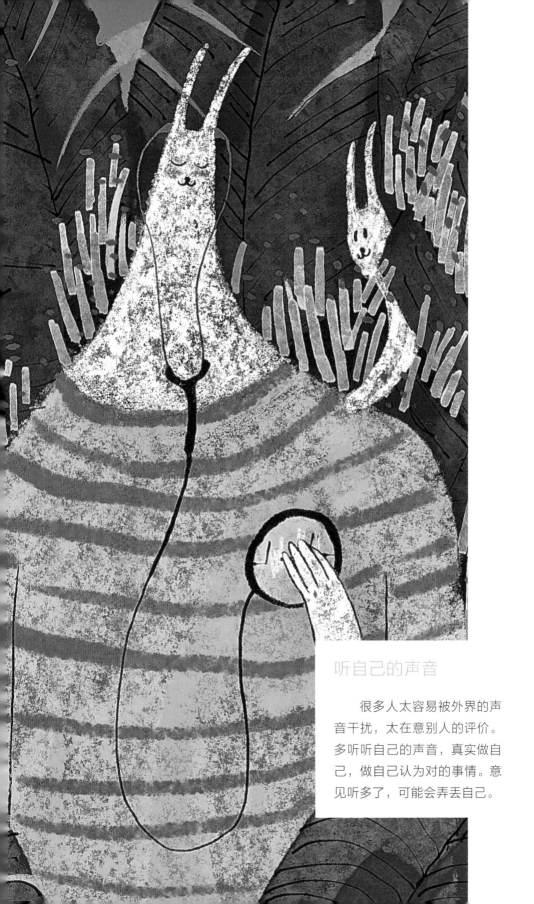

听自己的声音

很多人太容易被外界的声音干扰，太在意别人的评价。多听听自己的声音，真实做自己，做自己认为对的事情。意见听多了，可能会弄丢自己。

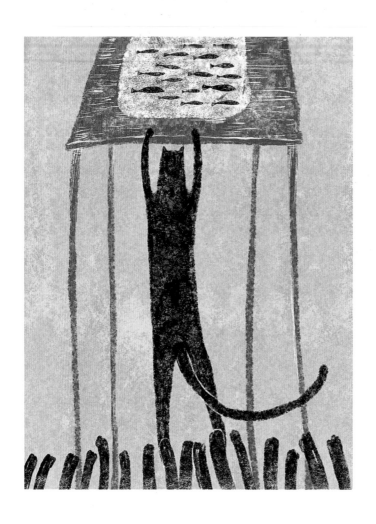

当你努力向上时，会有人拼命把你向下拽

妒火攻心的人见不得别人好，尤其见不得身边的人变好，你越优秀，他就越要把你往下拽。努力去飞，当你飞得越来越高时，这些人会可望而不可即。

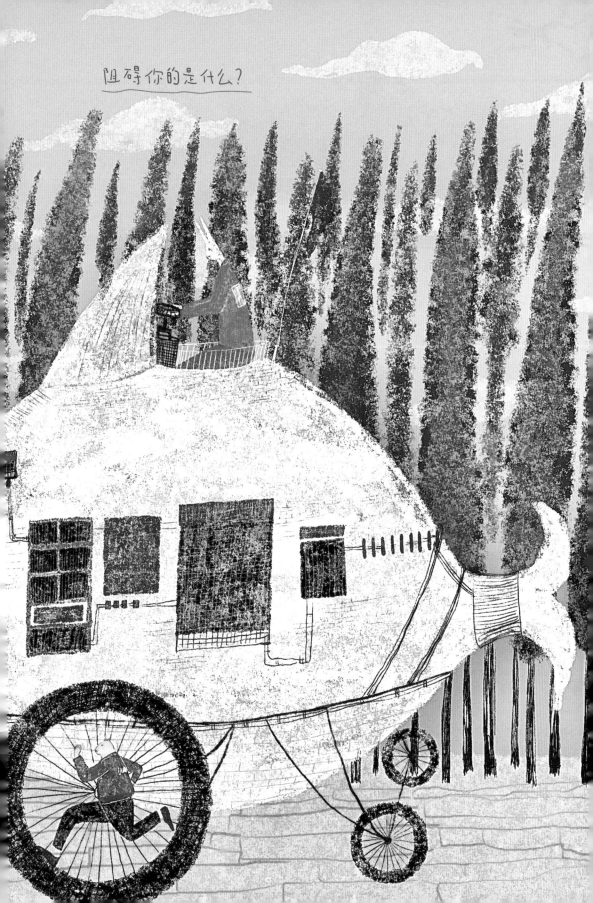

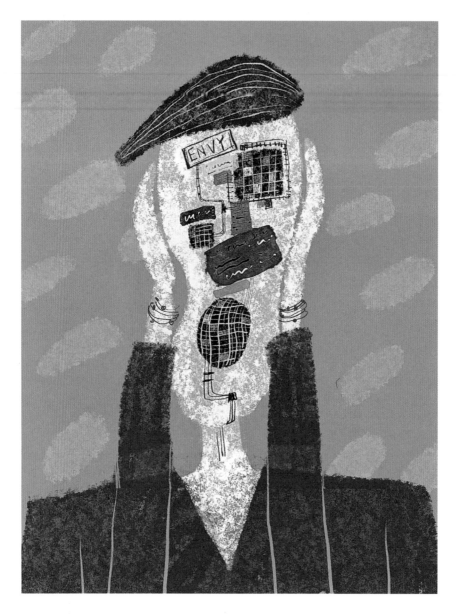

嫉妒让人面目全非

嫉妒是一种情绪，可能让人失去理性、自信和自尊。

嫉妒表面上是对别人的不满，其实是对自己和自己生活的不满。我们在哪些方面不足，就会在哪些方面嫉妒别人。

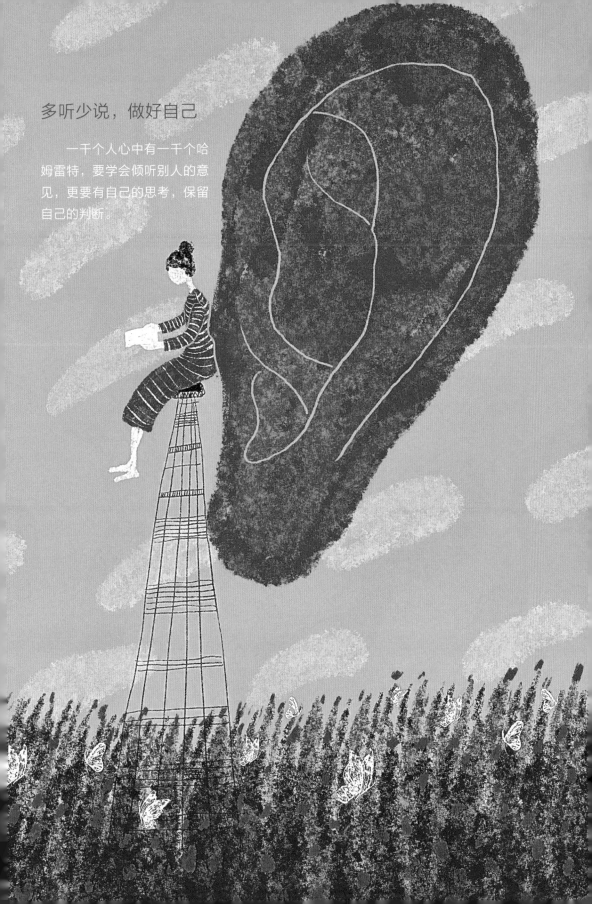

多听少说，做好自己

　　一千个人心中有一千个哈姆雷特，要学会倾听别人的意见，更要有自己的思考，保留自己的判断。

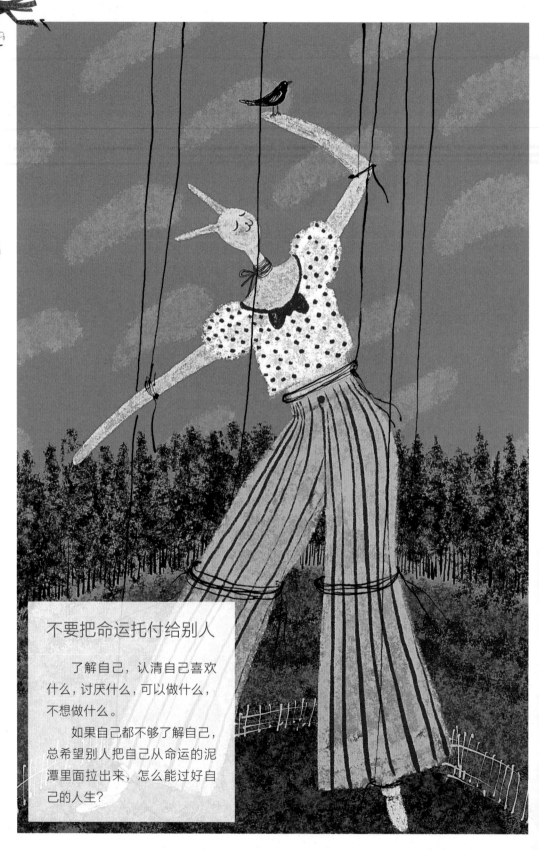

不要把命运托付给别人

了解自己，认清自己喜欢什么，讨厌什么，可以做什么，不想做什么。

如果自己都不够了解自己，总希望别人把自己从命运的泥潭里面拉出来，怎么能过好自己的人生？

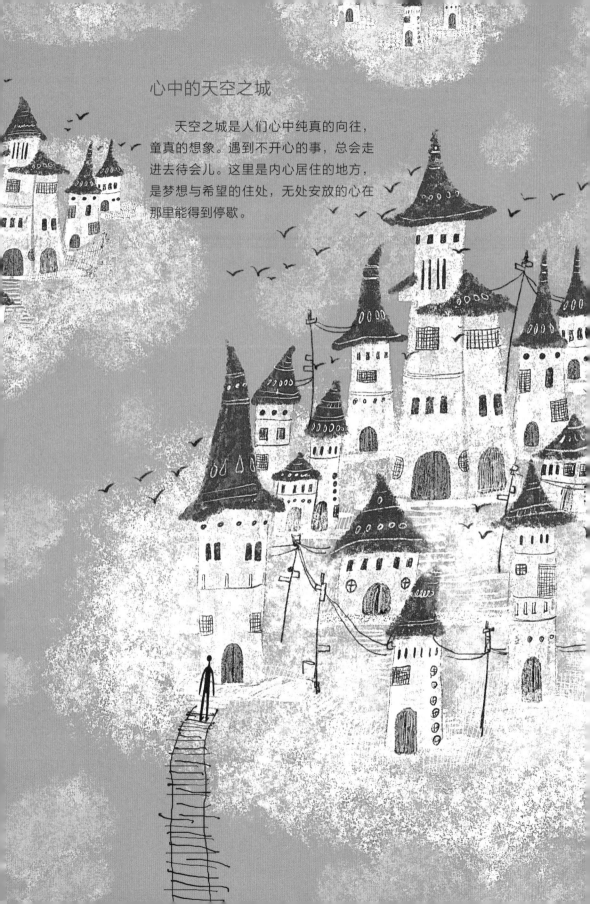

心中的天空之城

　　天空之城是人们心中纯真的向往，童真的想象。遇到不开心的事，总会走进去待会儿。这里是内心居住的地方，是梦想与希望的住处，无处安放的心在那里能得到停歇。

父母给的是起点，不是终点

　　我身边经常有人说，自己的出身不如别人好。确实有人含着金钥匙出生，我们无法选择出身，唯有坦然面对。

　　父母是我们的起点，但不是终点。我们有更长的路要走，当我们不再依赖父母的那一刻，才开始真正拥有自己的人生。

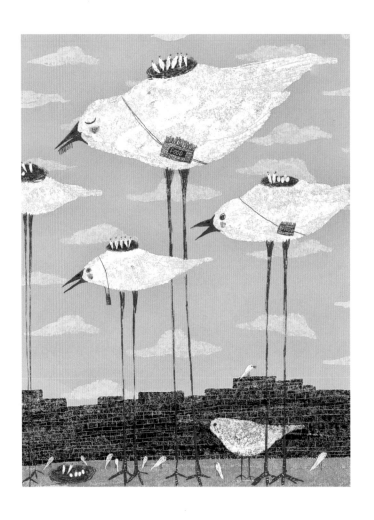

我们总想着改变别人，忘了要改变自己。

高手博弈，从来都是智慧与
意志的较量，是平静水面
下的暗潮汹涌。

过度倾诉是会被嫌弃的

在我们向人倾诉时，希望对方是垃圾桶，来者不拒。
倾诉完，又希望对方是保险箱，密不透风。

别人的屋檐再大，都不如自己有把伞

　　每个人一路上不免会遇到风风雨雨，能一步一步走好
自己的路，就已经非常难得了。如果一路上还能遇到志同
道合的小伙伴，真是意外的惊喜。

生活是混乱的阶梯，攀爬才是生活的全部

很多人只有在尝试后，才知道自己真正想要什么。遗憾的是，很多人并没有机会去尝试。

我们都在努力向上攀爬，但很少有人真正清楚自己的目标。了解自己，才能更好地向上攀爬。

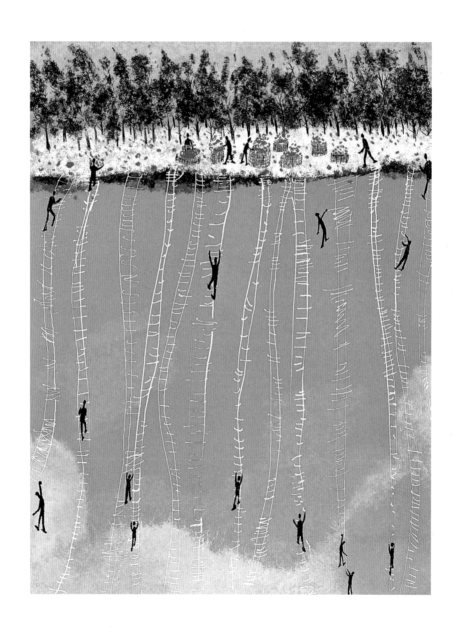

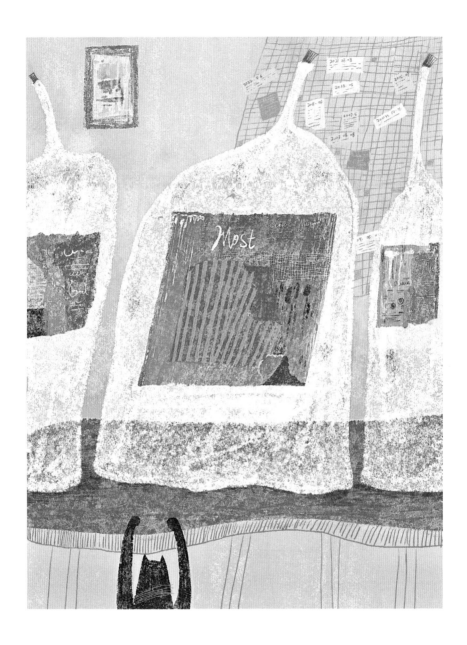

得不到的永远在骚动

　　养猫的人都知道，猫咪总是对新鲜的事物充满了好奇，总想打开家里的瓶瓶罐罐，尝尝是什么味道。对猫来说，没尝过的东西总是最美味的。

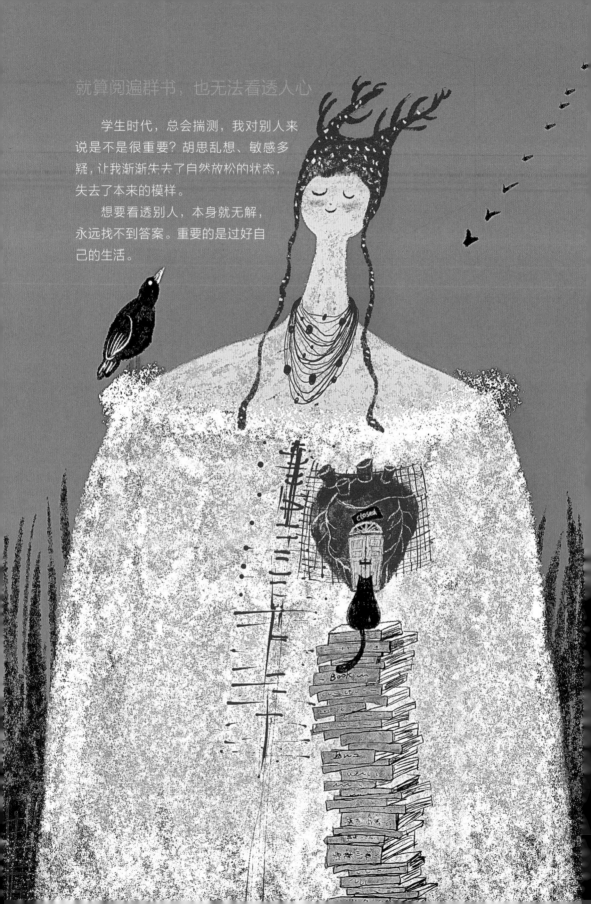

就算阅遍群书，也无法看透人心

　　学生时代，总会揣测，我对别人来说是不是很重要？胡思乱想、敏感多疑，让我渐渐失去了自然放松的状态，失去了本来的模样。

　　想要看透别人，本身就无解，永远找不到答案。重要的是过好自己的生活。

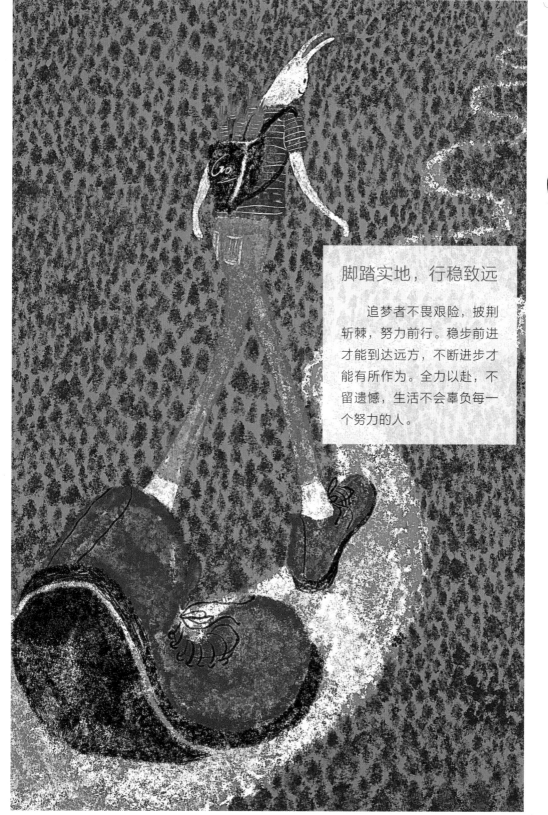

脚踏实地，行稳致远

　　追梦者不畏艰险，披荆斩棘，努力前行。稳步前进才能到达远方，不断进步才能有所作为。全力以赴，不留遗憾，生活不会辜负每一个努力的人。

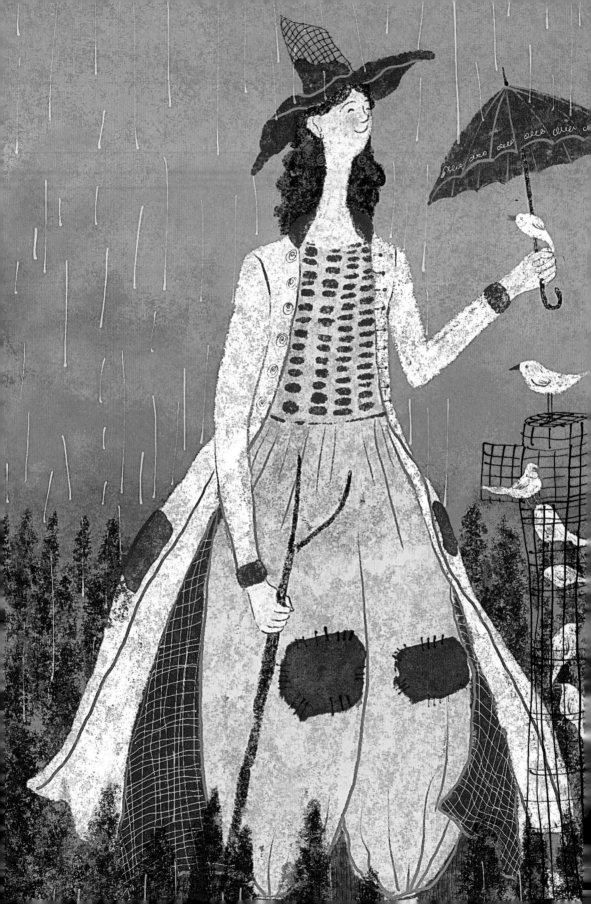

淋过雨的人，总想着给别人撑伞

　　在我们身边会有这样一些人，他们热心帮助人，感觉他们的善良是刻在骨子里的。

　　心里装得下别人，才能真正做到慷慨。用推己及人的温暖去化解身边的悲伤，是最难得的善良。照亮他人，也是成全自己。

按照自己喜欢的方式生活。

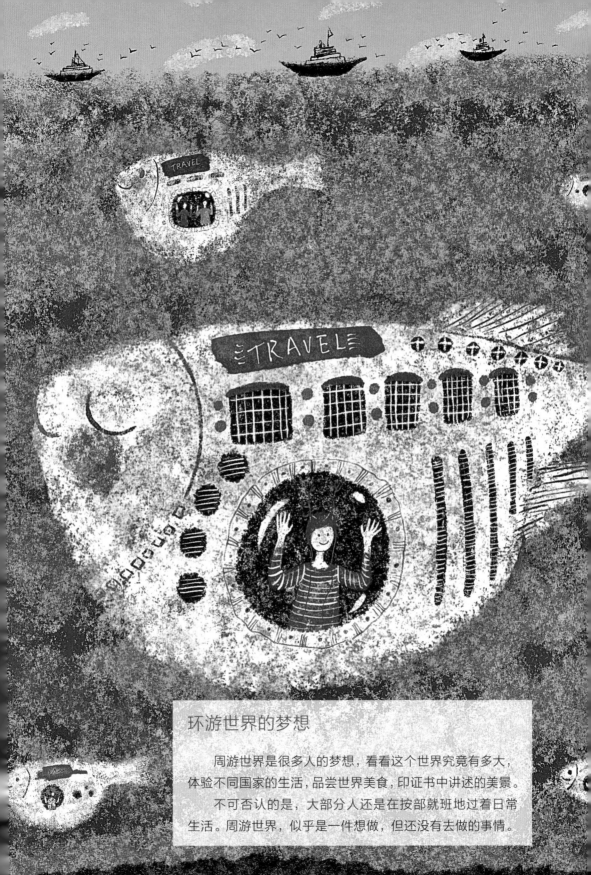

环游世界的梦想

　　周游世界是很多人的梦想，看看这个世界究竟有多大，体验不同国家的生活，品尝世界美食，印证书中讲述的美景。

　　不可否认的是，大部分人还是在按部就班地过着日常生活。周游世界，似乎是一件想做，但还没有去做的事情。

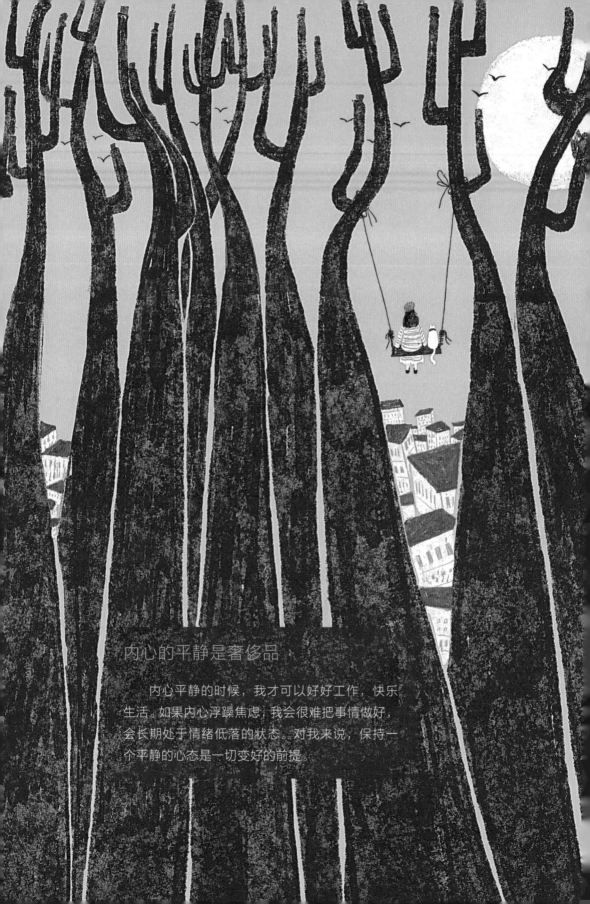

内心的平静是奢侈品

内心平静的时候，我才可以好好工作，快乐
生活。如果内心浮躁焦虑，我会很难把事情做好，
会长期处于情绪低落的状态。对我来说，保持一
个平静的心态是一切变好的前提。

为自己的认知埋单

我们学习什么专业，做什么工作，和什么样的人结婚，选择什么样的生活方式，这些都和自己的认知紧密相关。

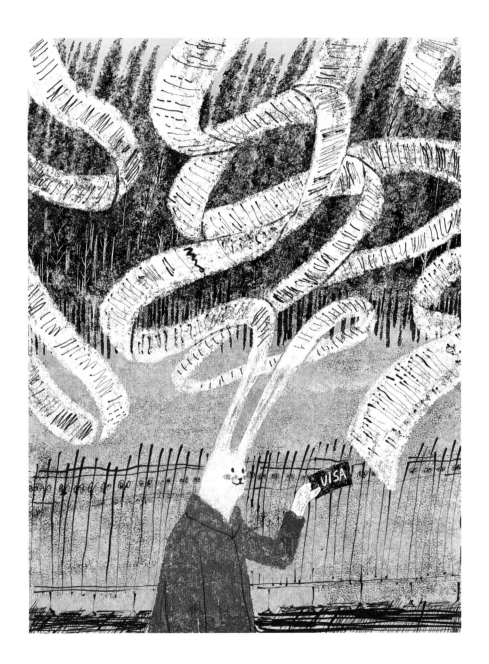

小丑笑脸背后藏着悲伤

　　杰昆·菲尼克斯在电影《小丑》中扮演小丑亚瑟。亚瑟是个喜剧演员，每天都在逗别人发笑，可他自己却不快乐。

　　亚瑟原本想好好爱这个世界，想要把快乐带给人们，可是他所生活的世界让他失望至极，最后亚瑟走向了疯狂。

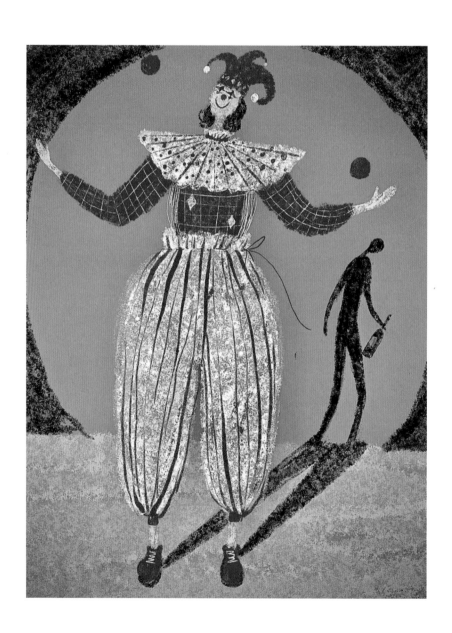

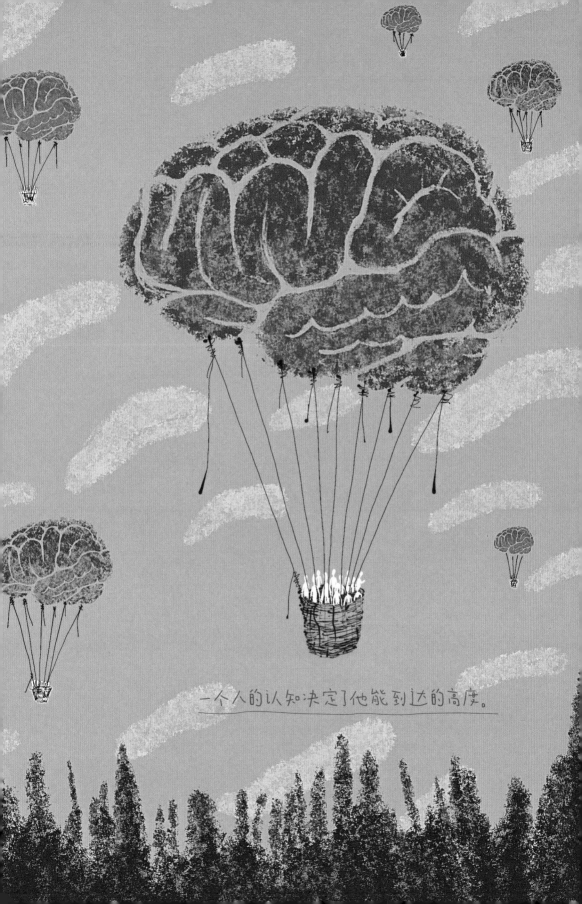

一个人的认知决定了他能到达的高度。

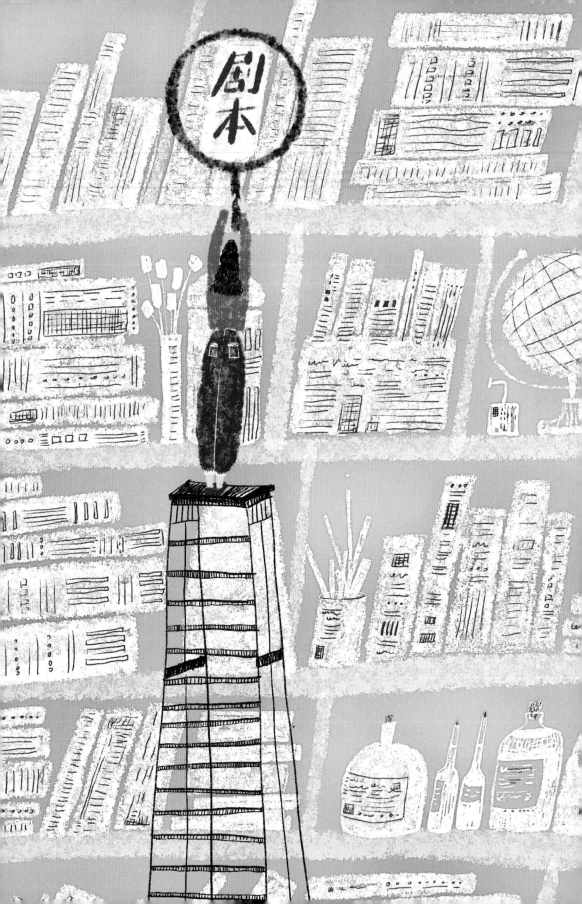

每个人都有自己的人生剧本

如果一个人在出生的那一刻，就拿到了自己的人生剧本，他会怎样做？他会按照剧本上的内容，安稳地度过自己的一生，还是翻山越岭、探索人生的更多可能？

当然，我们终究没有机会看到属于自己的人生剧本，只能自己一步一步书写人生，这是一个非常有趣的过程。了解自己，与自己对话，写出自己的剧本。

心有多软，壳就有多硬

　　缺乏安全感的人更容易孤独、自卑。他们外表坚强，
有时候跟刺猬一样，但是内心柔软，善良！

　　内心柔软是为了接纳世界，外壳坚硬是为了保护自己。

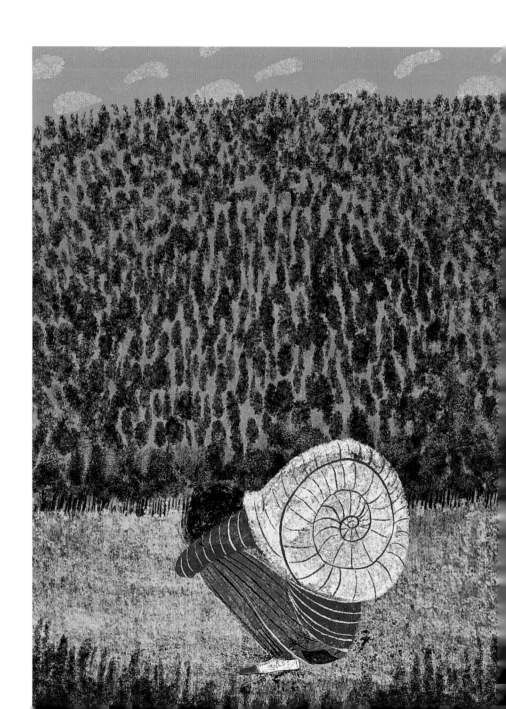

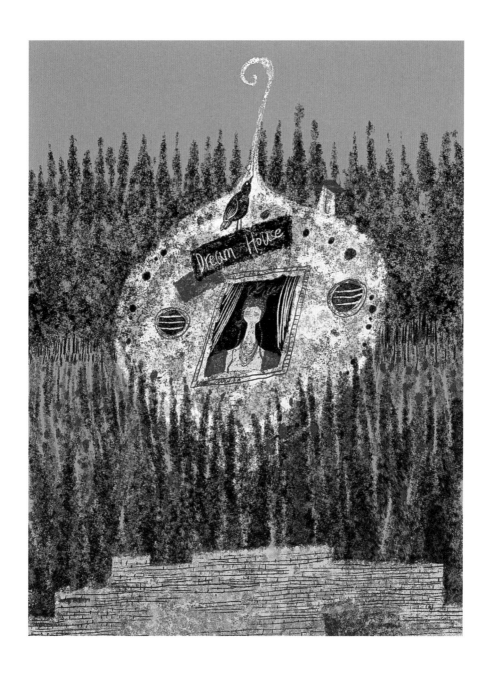

做自己，很迷人

我们很多时候想跟别人一样，殊不知，我们最擅长做自己，最不擅长做别人。

你会羡慕自由的鸟儿吗？

　　你羡慕别人自由，别人羡慕你安稳与舒适。

　　每个人都在选择适合自己的生活方式。让自己感到舒适和快乐，就是最好的生活方式。

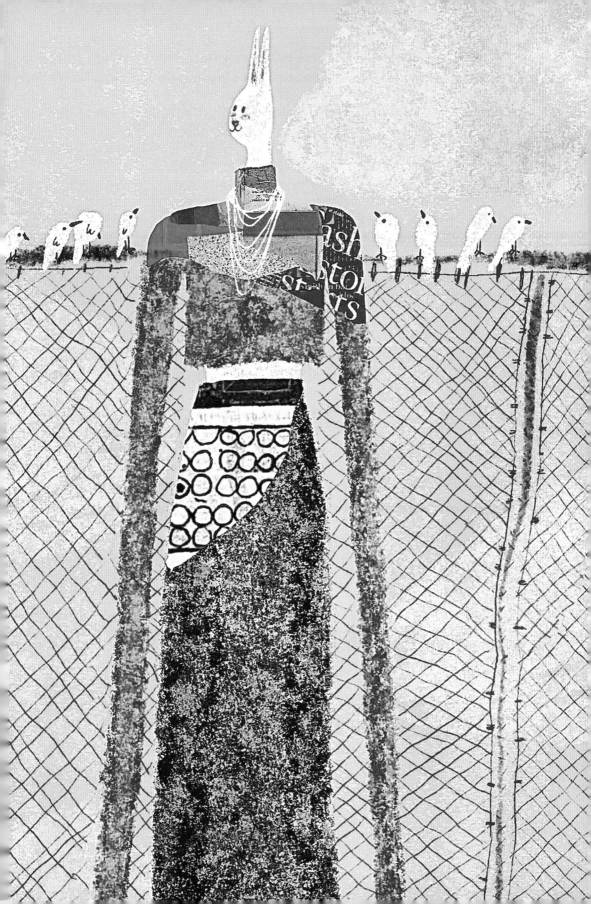

Nice To Meet You

擦亮眼睛，会遇见对的人。

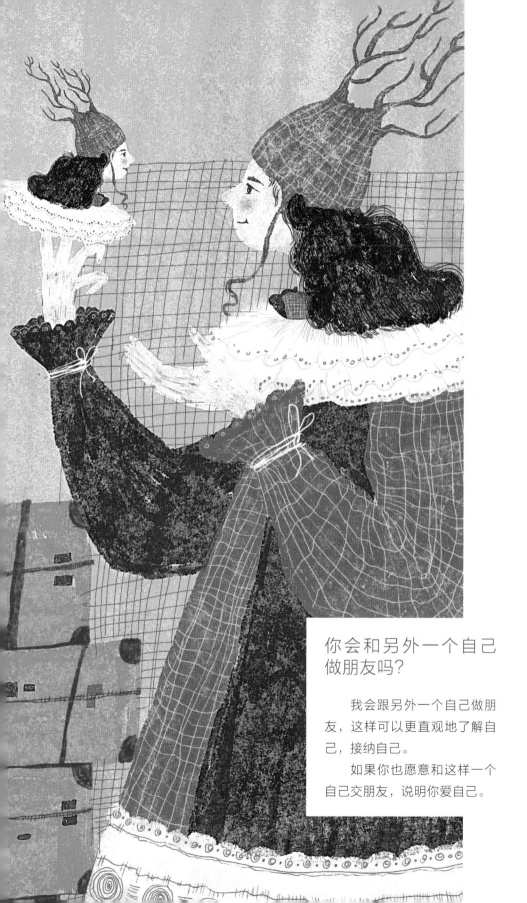

你会和另外一个自己做朋友吗?

我会跟另外一个自己做朋友,这样可以更直观地了解自己,接纳自己。

如果你也愿意和这样一个自己交朋友,说明你爱自己。

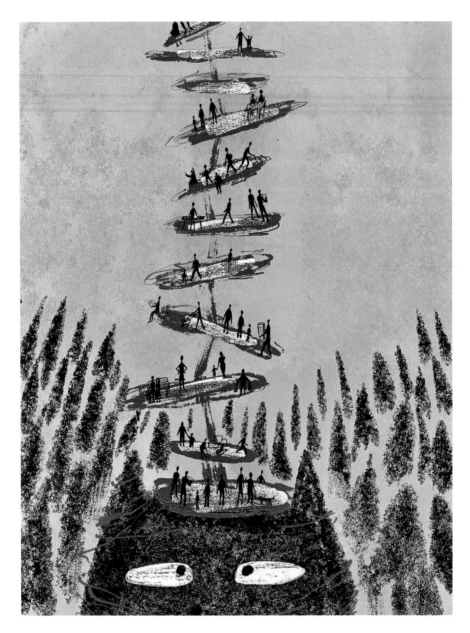

越在乎，越容易脆弱

我们生活中之所以有那些脆弱的时刻，往往是因为我们很在乎一个人或一件事。因为担心失去，才有了软肋。

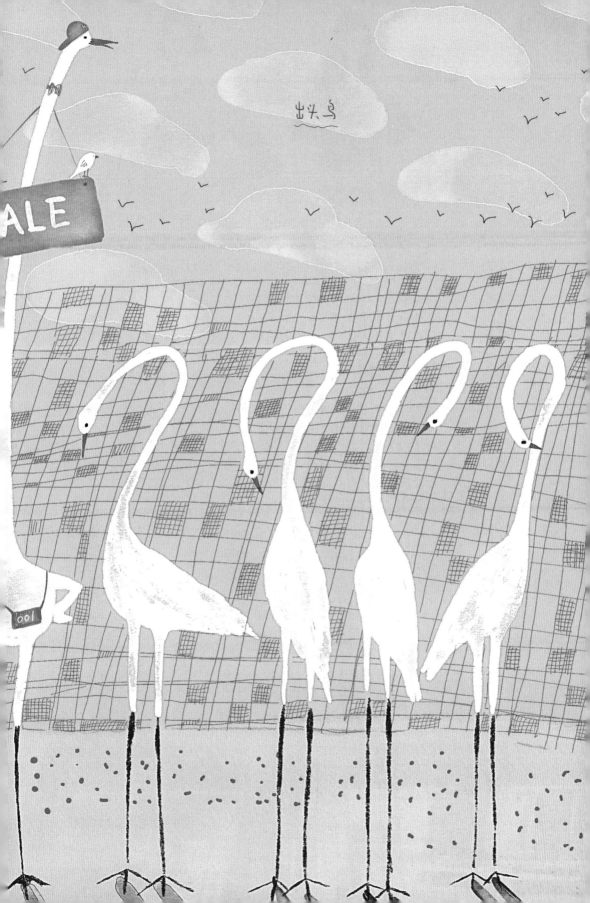

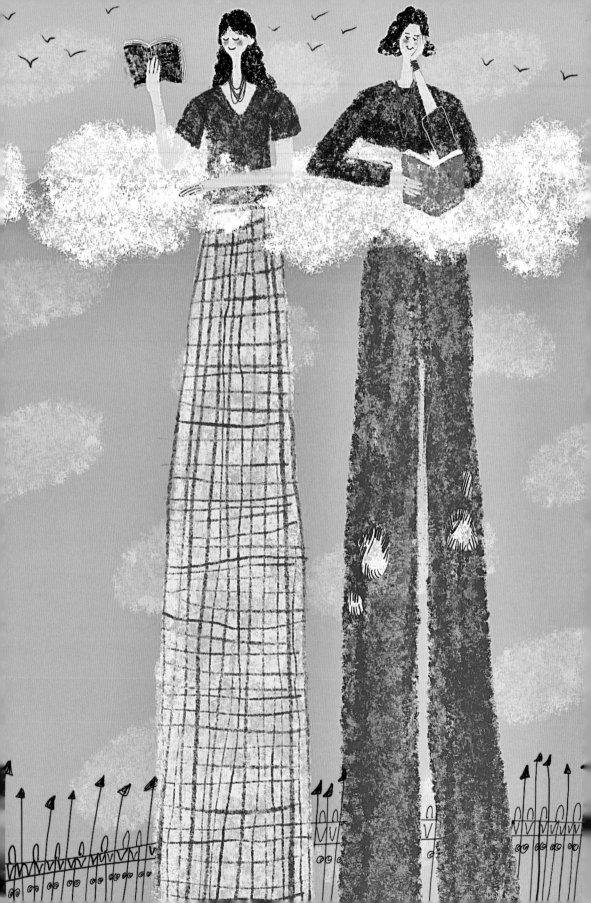

努力的意义

记得我刚学画画时，很长一段时间都很迷茫，但我一直坚持，坚信只要坚持下去，努力一定不会辜负自己。

努力的意义就在于，当好运来临的时候，觉得自己值得。

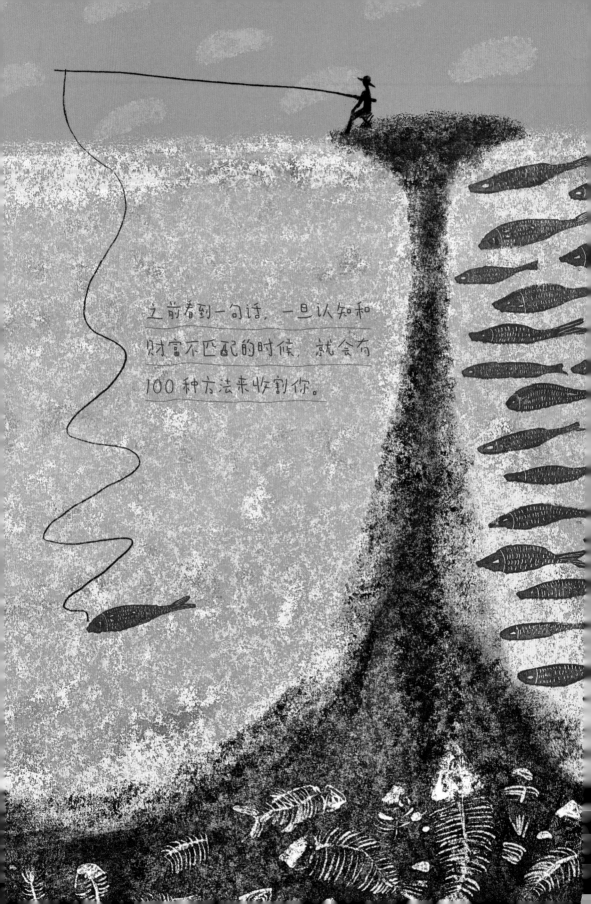

之前看到一句话，一旦认知和
财富不匹配的时候，就会有
100种方法来收割你。

做自己的女王

　　每个女生都想成为被人捧在手心里的宝，想要有一个人无条件对自己好，关心、照顾自己，把自己当成小公主。但更多的时候，我们是一个人。一个人在陌生的城市，一个人面对困难。

　　如果做不了别人的小公主，就做自己的女王吧！

一辈子只为一件事而来

我刚开始学画画的时候，完全摸不着头脑，长期处于迷茫的状态。但我始终觉得自己可以，有一种莫名的笃定和自信，可能这就是所谓的热爱吧。长期的积累、大胆的尝试、丰富的见闻，让我画得越来越顺。

做任何事情都会有烦恼，唯有热爱可以抵御漫长的岁月，所以我们一直都在寻找自己真正热爱的事情。

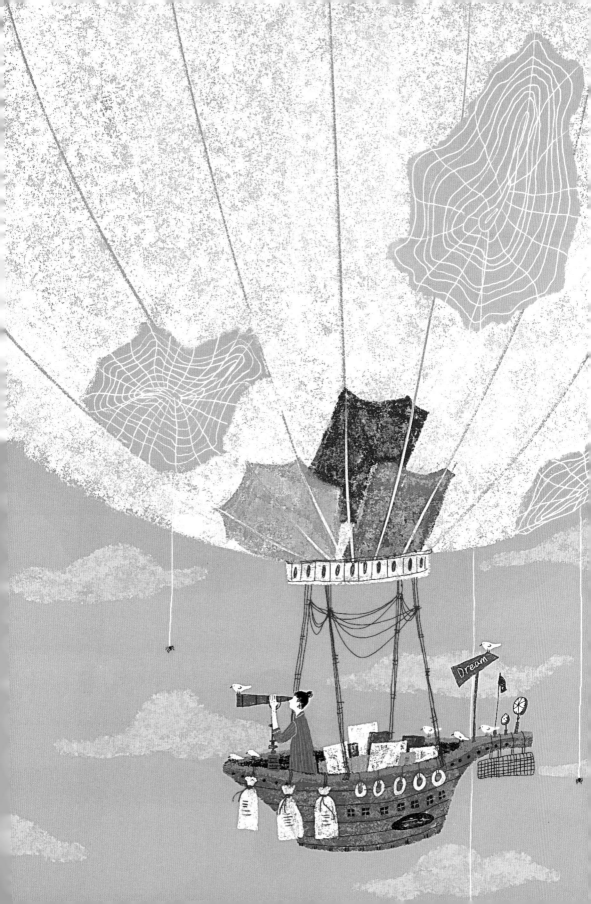

人类的悲喜并不相通

每个人都沉浸在自己的生活里，人与人之间的悲欢是独立的，断裂的。

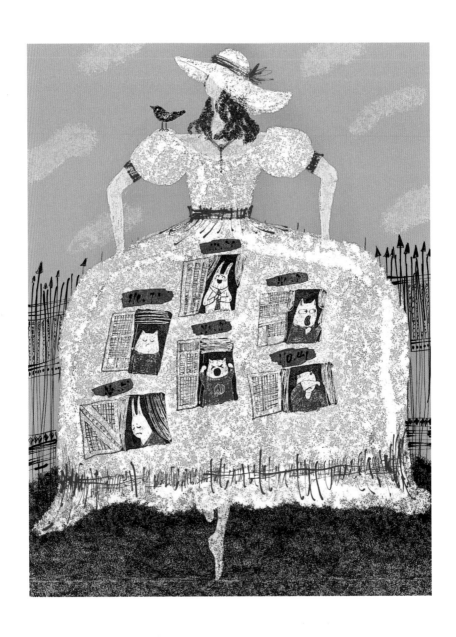

唯有父母和前程不可辜负。

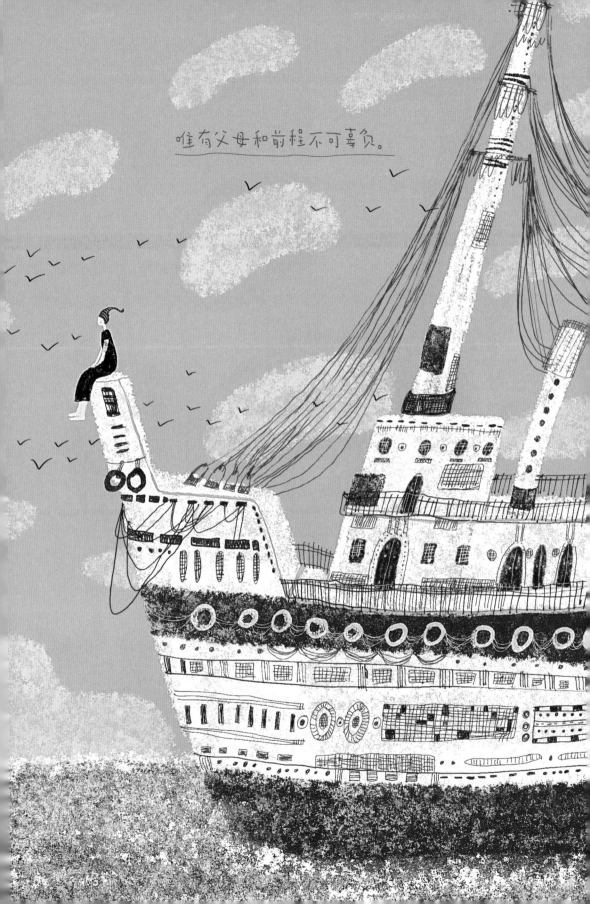

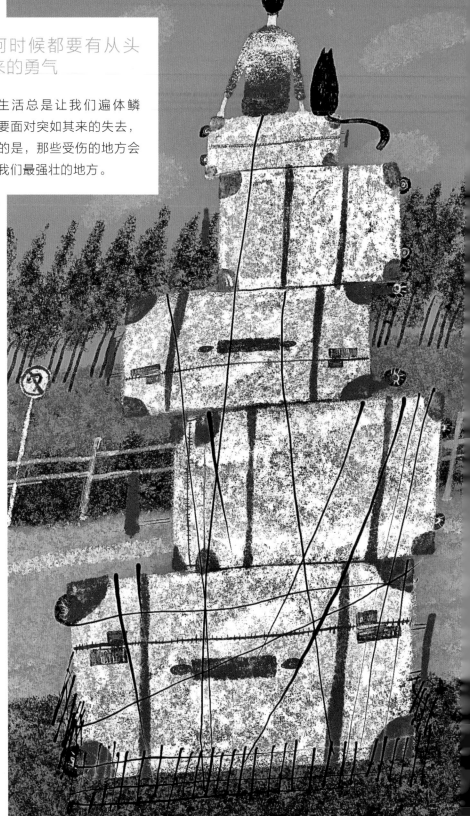

任何时候都要有从头再来的勇气

生活总是让我们遍体鳞伤，要面对突如其来的失去，神奇的是，那些受伤的地方会变成我们最强壮的地方。

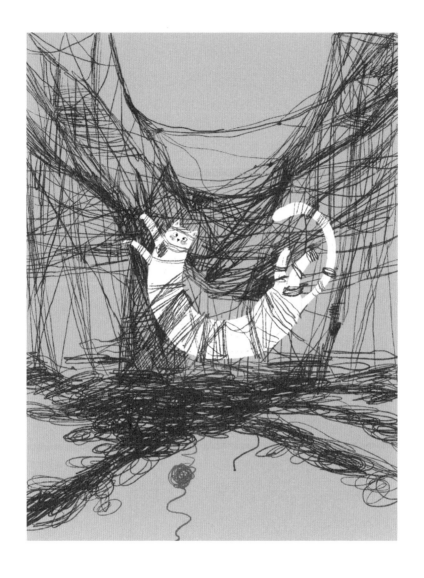

如果生活一团糟，就学着断舍离吧

　　生活中，我们需要的物品并不多，太多非必要的东西挤占着我们生活的时间和空间，会形成一种无形的压迫感，呼吸仿佛也不顺畅了，思路似乎也渐渐凝固了。

　　不妨尝试断舍离，精简以后，也许会有时间和精力来做真正重要的事。人生是一个不断做减法的过程，不断选择，放弃，再选择，再放弃，剩下的就是重要的。很幸运，我一直热爱画画。

如果失忆了，只能记起一个人

　　我经常在电视或书上，看到某个人失去记忆，但会记得对他来说最重要的人或物，比如父母、自己养的宠物、爱人、自己的孩子，会不停喊着这个人的名字。很好奇，是什么样的情感，能够让一个失忆的人，拥有这样的记忆。

　　如果有一天我失忆了，只能记起一个人，这个人会是谁呢？

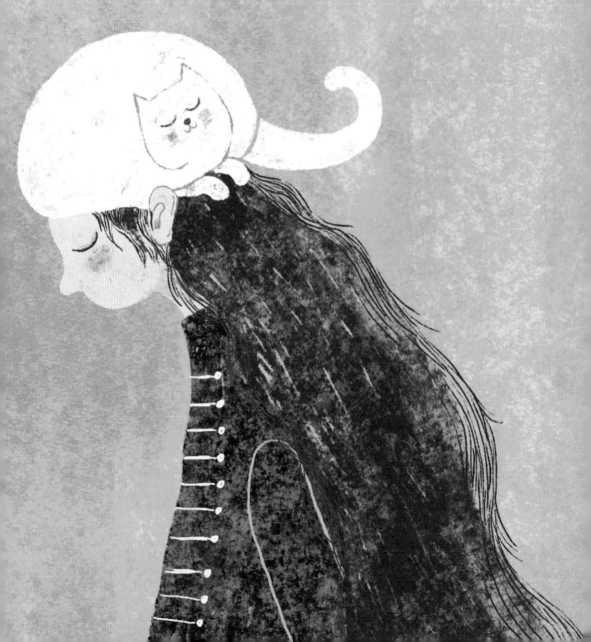

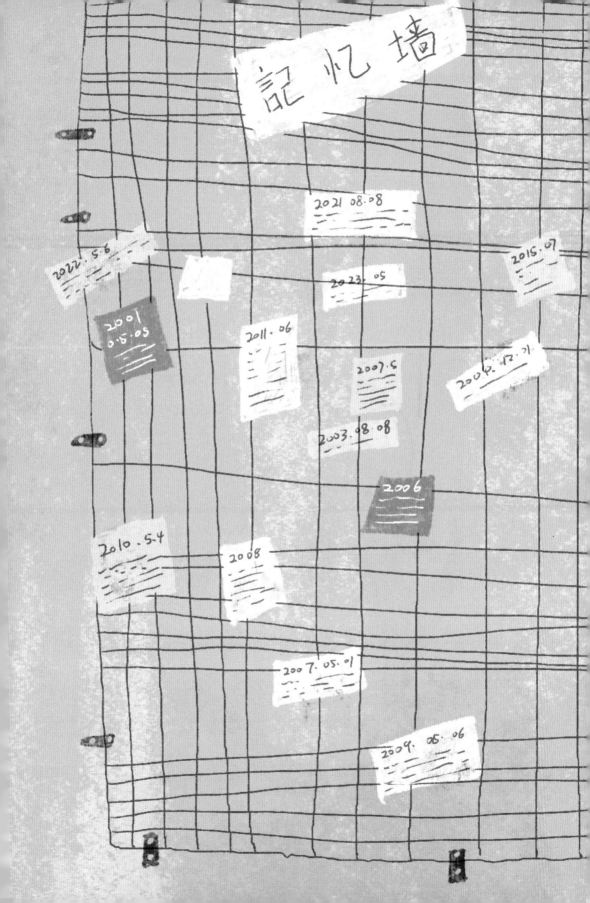

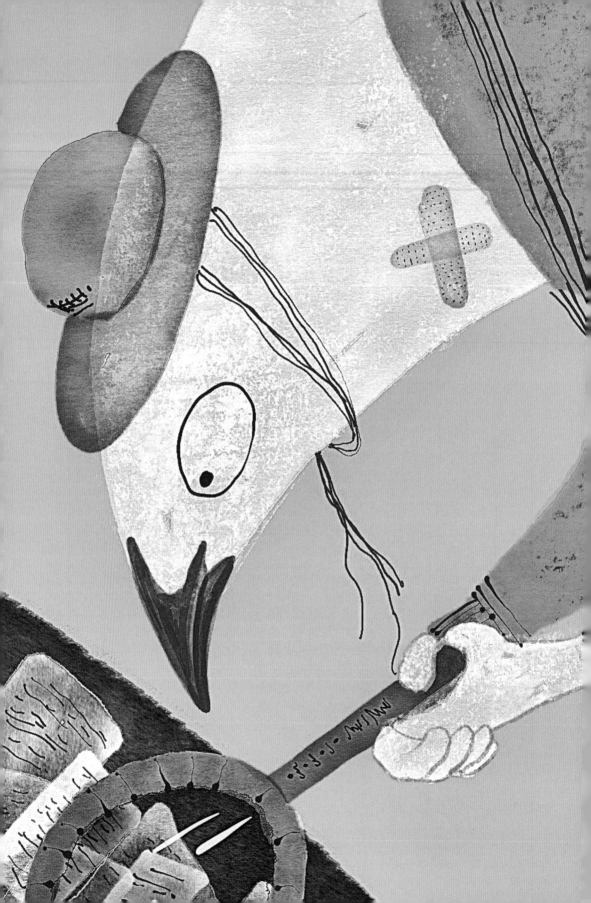

上天不会辜负每一个努力的人

　　做有用的事，说勇敢的话，想美好的事，睡安稳的觉，把时间用在努力和进步上。

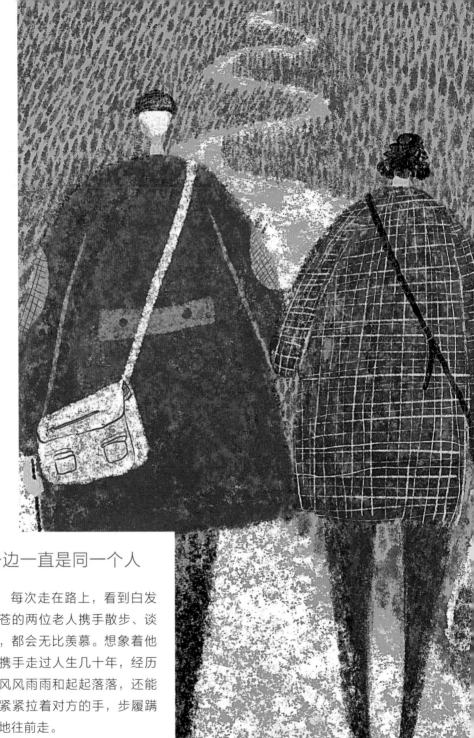

身边一直是同一个人

　　每次走在路上，看到白发苍苍的两位老人携手散步、谈心，都会无比羡慕。想象着他们携手走过人生几十年，经历了风风雨雨和起起落落，还能够紧紧拉着对方的手，步履蹒跚地往前走。

　　身边一直是同一个人，一起成长，相互搀扶，长相厮守，真是值得炫耀的事情。

神秘感才是吸引力的根源

　　神秘会让人有无限的遐想空间，有一种莫名的好奇和期待，不知不觉让人着迷。越是得不到的东西，执念越深。越是得不到的感情，越无法释怀。

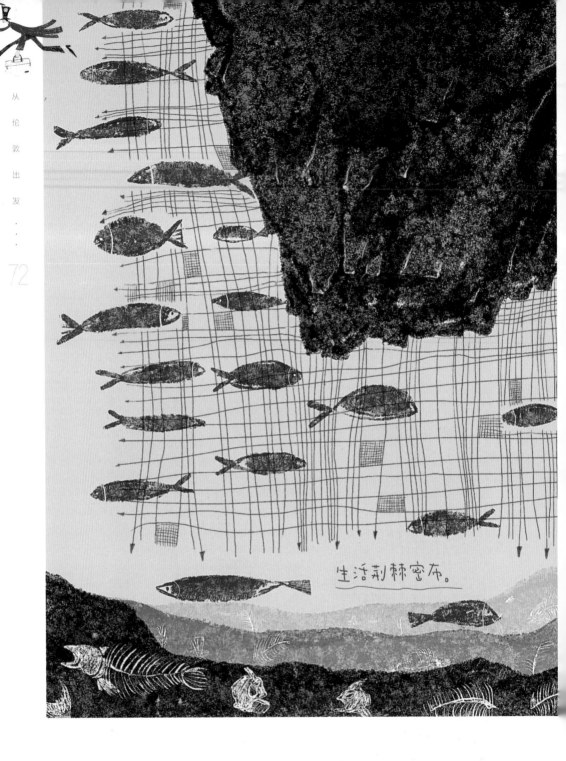

生活荆棘密布。

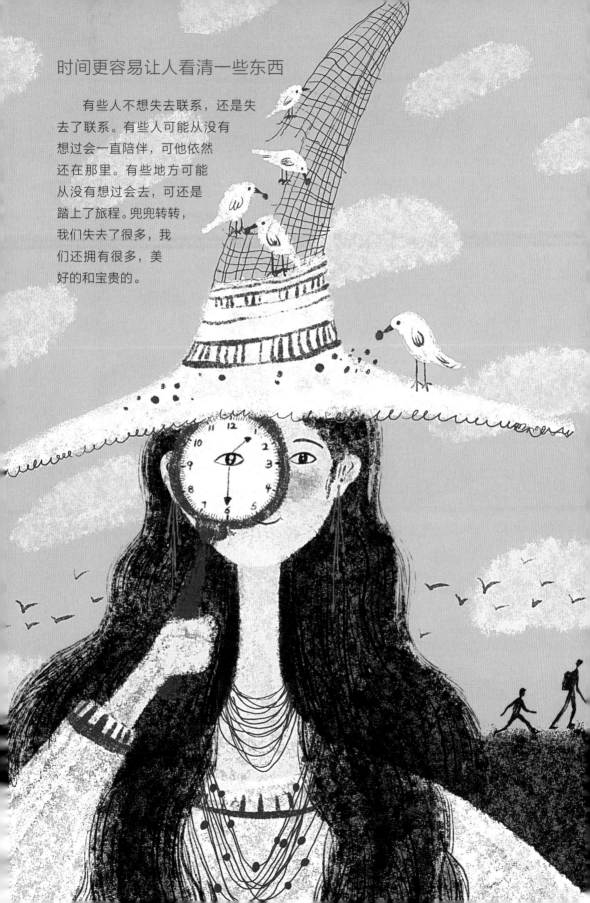

时间更容易让人看清一些东西

　　有些人不想失去联系，还是失
去了联系。有些人可能从没有
想过会一直陪伴，可他依然
还在那里。有些地方可能
从没有想过会去，可还是
踏上了旅程。兜兜转转，
我们失去了很多，我
们还拥有很多，美
好的和宝贵的。

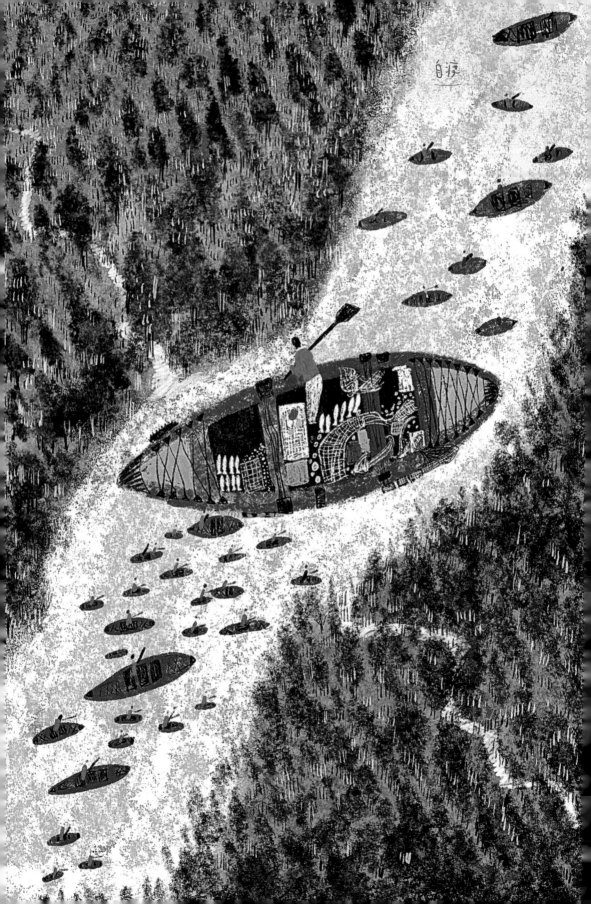

让人疲惫的不是远山，而是鞋里的一粒沙

　　人生路长，有高山，有大河，面对眼前的高山，人们往往踌躇满志，一心想要去征服它，也许还没走几步，就会被鞋里的沙子磨了脚。有时候，阻碍我们前行的不是高山，而是眼前的小事。拥有化繁为简的能力，轻装上阵，才能步伐轻盈。

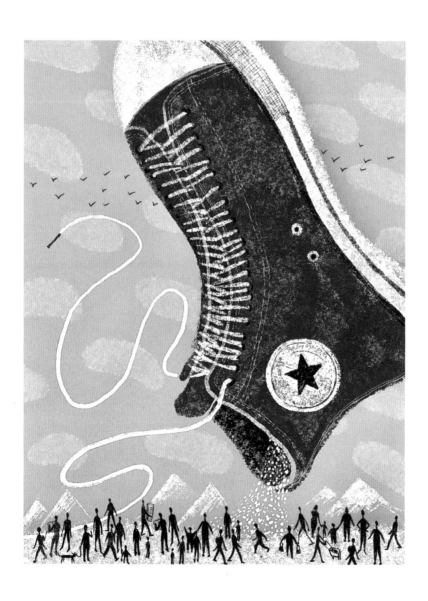

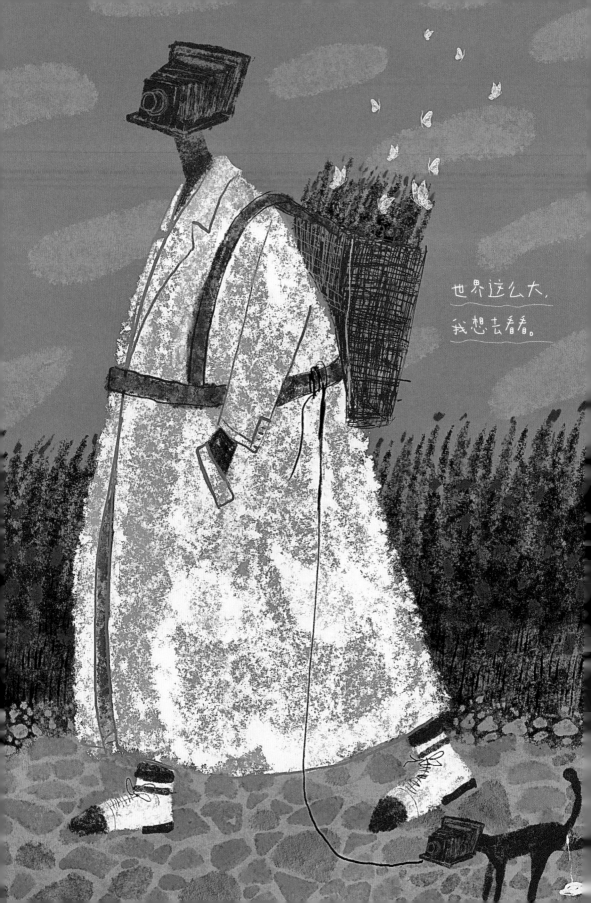

世界这么大，
我想去看看。

岁月静好是片刻，一地鸡毛是日常

　　好好生活，朝着阳光走，日子过着就有答案了。

心有多静，世界就有多温柔

小时候衣服基本都不用买，妈妈
总是会一针一线地编织、缝制衣服。
每次拿到新衣服都如获至宝。

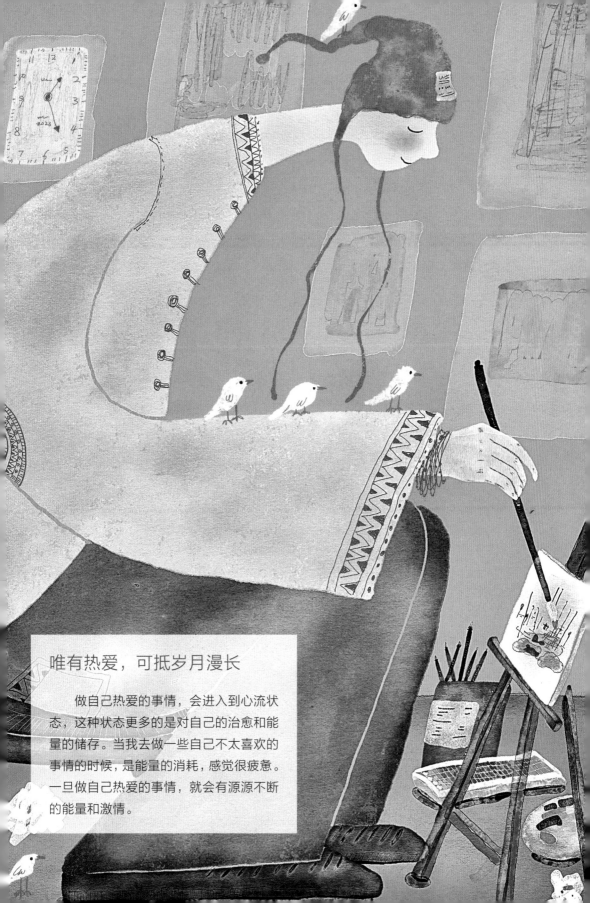

唯有热爱，可抵岁月漫长

做自己热爱的事情，会进入到心流状态，这种状态更多的是对自己的治愈和能量的储存。当我去做一些自己不太喜欢的事情的时候，是能量的消耗，感觉很疲惫。一旦做自己热爱的事情，就会有源源不断的能量和激情。

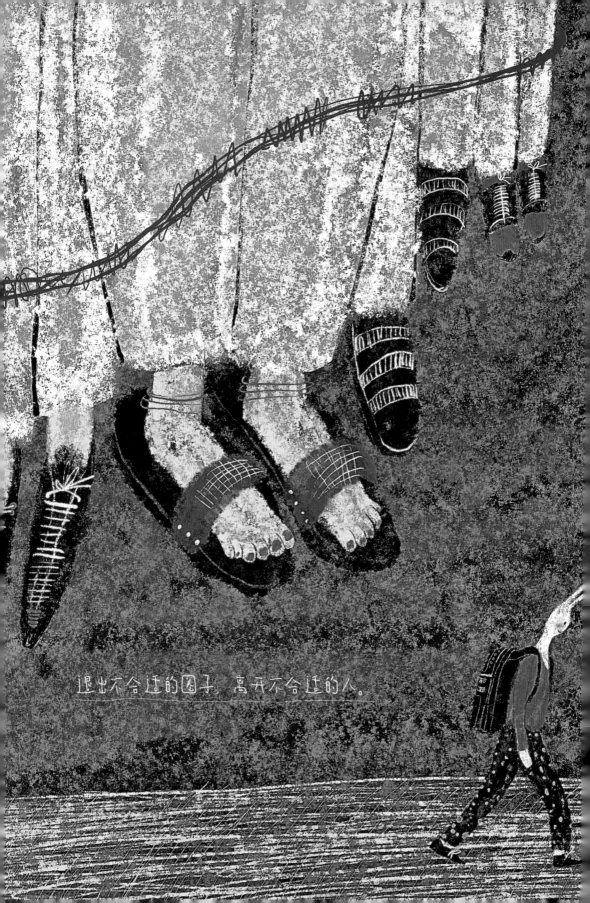

退出不合适的圈子 离开不合适的人。

讨厌一个人没必要翻脸

不是所有的鱼都生活在同一片海里。和他人翻脸,其实是在伤害自己。这些消极的情绪不会攻击到对方,反而会吞噬自己的能量。

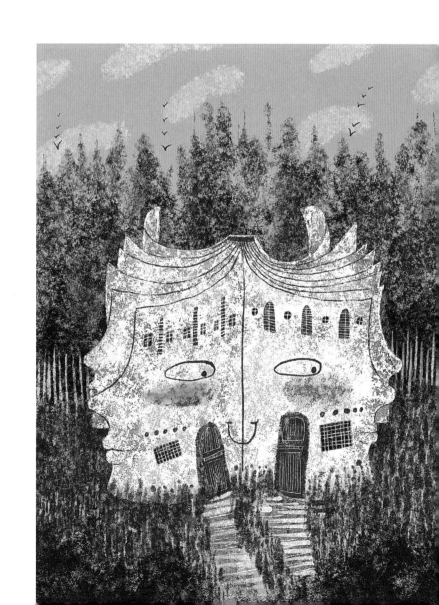

一本书给的安定

　　有时会向往古人的生活，
没有手机，没有电脑，没有汽车、
飞机。一本书，一杯茶，生活
往往越简单，越纯粹，越幸福。

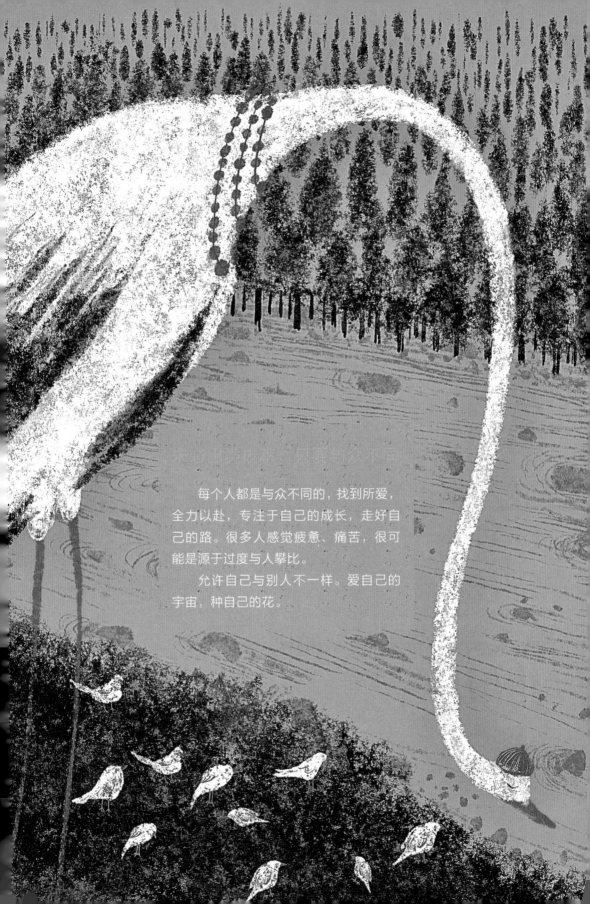

每个人都是与众不同的，找到所爱，全力以赴，专注于自己的成长，走好自己的路。很多人感觉疲惫、痛苦，很可能是源于过度与人攀比。

允许自己与别人不一样。爱自己的宇宙，种自己的花。

慢下来是为了更快

　　独立思考，能使人快速成长。遇到不懂的，先不要着急反驳，不要着急提问，先自己琢磨一下，思考的过程就叫作摩擦。大脑中产生这样的摩擦，才能真正掌握和记牢。

　　慢下来去解决问题，到达成功彼岸的速度会更快。

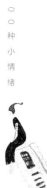

鞋合不合适只有脚知道

　　穿上舒适的鞋子，才能大步向前。如果鞋子磨脚，说明这双鞋不合适自己，应该留给合适的人。

　　就像工作，爱情，友情，衣服，妆容，找到适合自己的最重要。

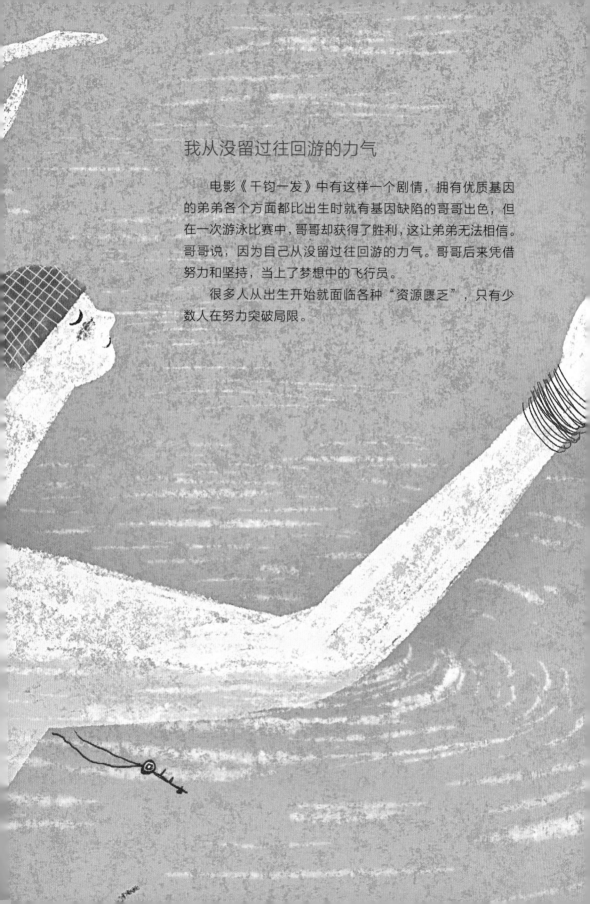

我从没留过往回游的力气

　　电影《千钧一发》中有这样一个剧情，拥有优质基因的弟弟各个方面都比出生时就有基因缺陷的哥哥出色，但在一次游泳比赛中，哥哥却获得了胜利，这让弟弟无法相信。哥哥说，因为自己从没留过往回游的力气。哥哥后来凭借努力和坚持，当上了梦想中的飞行员。

　　很多人从出生开始就面临各种"资源匮乏"，只有少数人在努力突破局限。

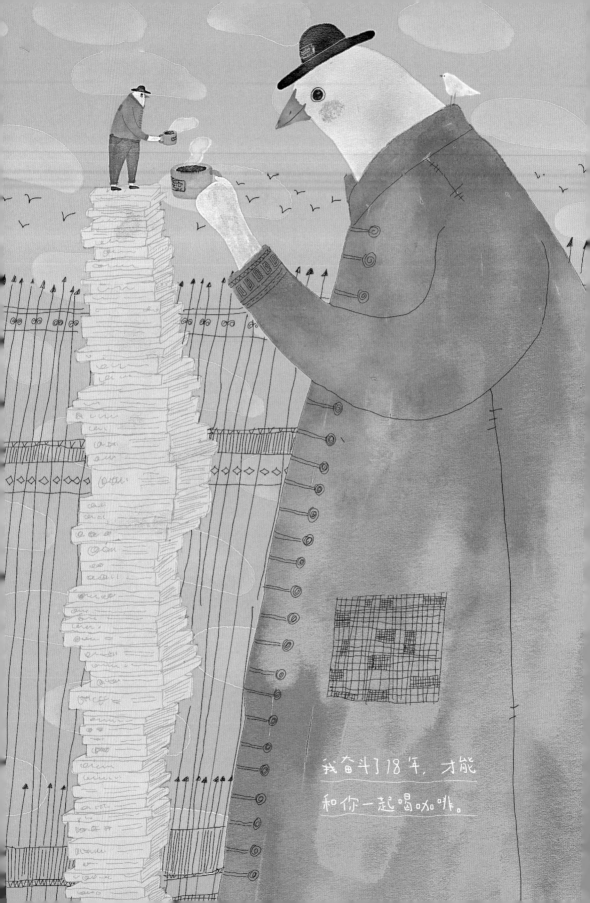

我奋斗了18年，才能
和你一起喝咖啡。

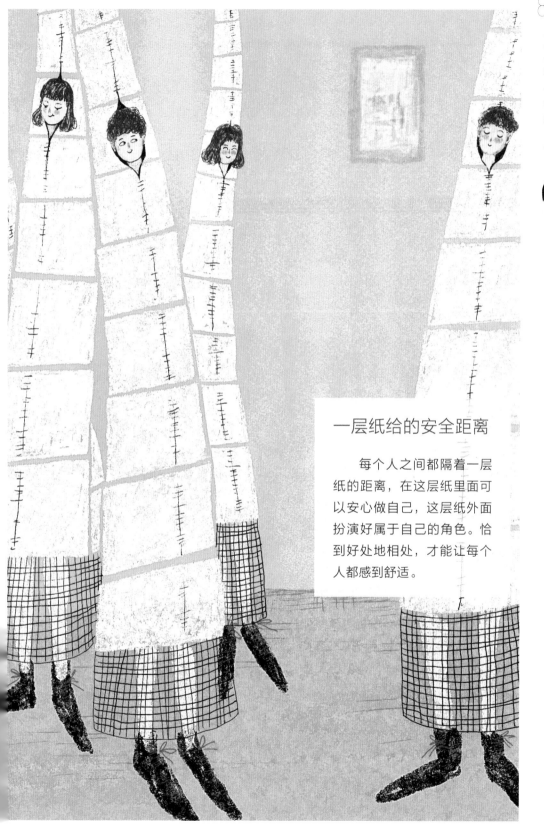

一层纸给的安全距离

每个人之间都隔着一层纸的距离，在这层纸里面可以安心做自己，这层纸外面扮演好属于自己的角色。恰到好处地相处，才能让每个人都感到舒适。

奔赴各自的人生

凌晨 4 点菜市场摆满了新鲜的食材，5 点早餐店热腾腾的包子出笼了，环卫工人开始清扫道路，七八点公交车人满为患，地铁也迎来高峰，9 点上班族陆续打卡，忙碌的一天开始了……

我们在各自的岗位上做着力所能及的事情，奔赴各自平凡而充实的人生。

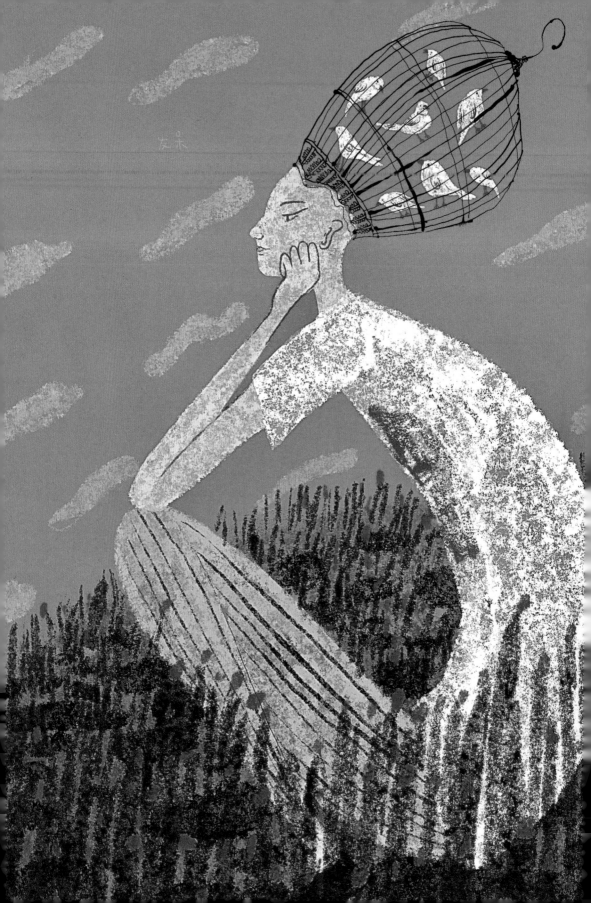

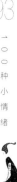

小时候词不达意，长大后言不由衷

　　小时候牙牙学语，懵懵懂懂，不能很好地表达自己。长大后，出于各种原因，不能真实地表达自己。小时候总希望自己快快长大，像大人一样自由，做自己想做的事情。长大后，最怀念的却是小时候的天真烂漫、无忧无虑。

石缝中也有美丽的花朵

　　小时候看动画片《葫芦兄弟》，有一个令我印象深刻的场景，石缝里的葫芦子，在淋了一场雨之后，就迅速发芽抽条了，细细的茎条吧嗒一声，把一块大石头推到一边，它在缝隙中茁壮成长起来！

　　看着我细心照顾的植物总是蔫了吧唧，不禁感慨，石缝中的植物都能开出那么美丽的花朵！

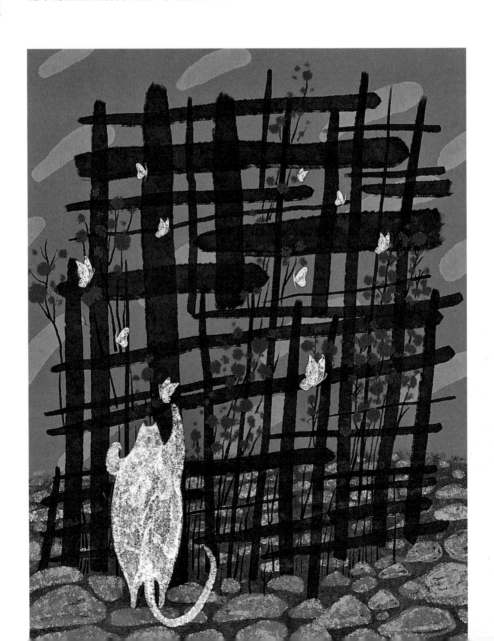

眼中有风景，心中无是非。

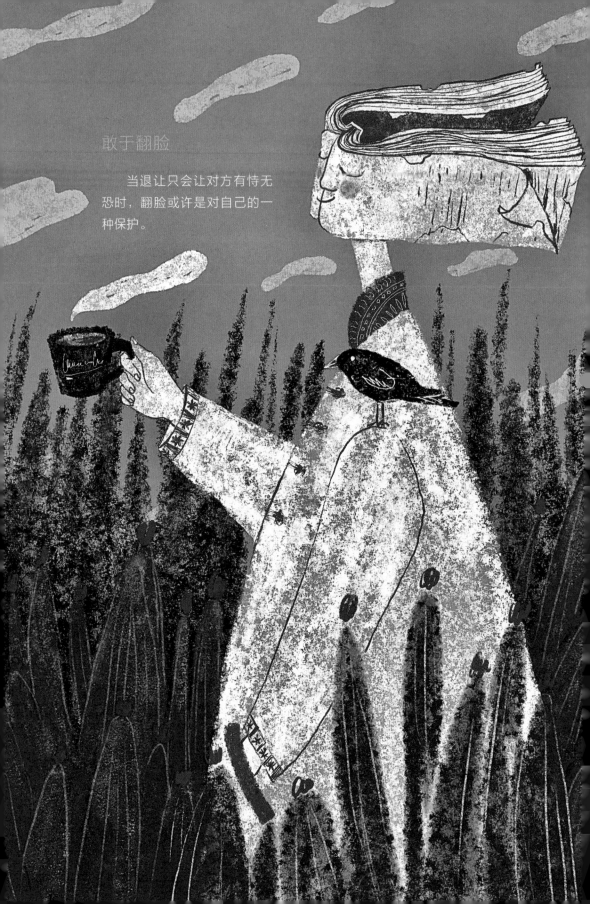

敢于翻脸

当退让只会让对方有恃无恐时，翻脸或许是对自己的一种保护。

夜深人静时，把心掏出来缝缝补补

余华先生曾说，夜深人静时，把心掏出来，缝缝补补，然后睡上一觉，醒来又是信心百倍。无人问津也好，技不如人也罢，都需要安静下来，去做自己该做的事情，不要让烦恼和焦虑毁掉自己本来就不多的热情和定力。

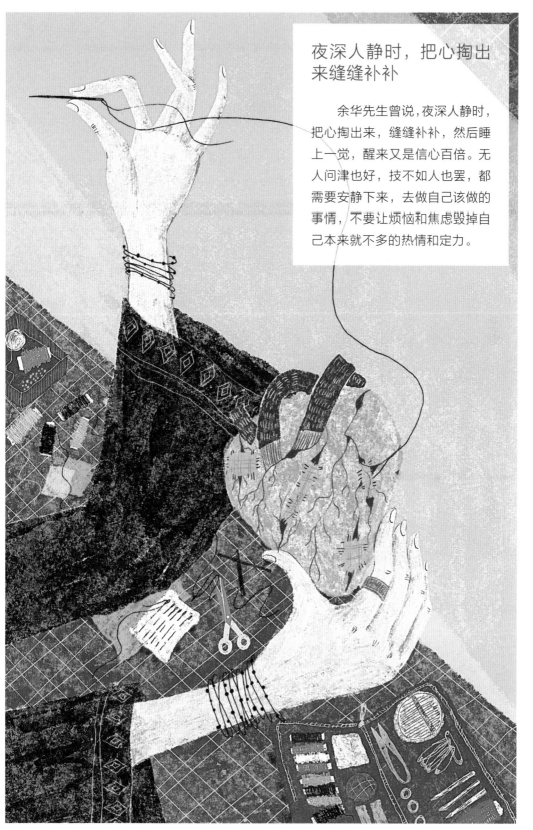

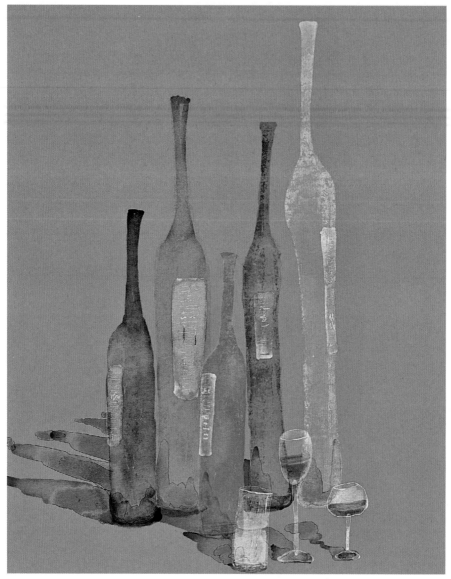

通透如你

　　通透的人仿佛能观察到人世间所有已知和未知的东西，跳脱出自身局限，以积极的态度，坦然面对生命中的遭遇，化解一个又一个难题。有些人天生就乐观向上，有些人从小做事谨慎、思维缜密，有些人因为经历了太多人和事，看问题的角度就有所不同。不管我们是哪种人，偶尔停下来，学着思考，用自己的智慧和理性解决问题。

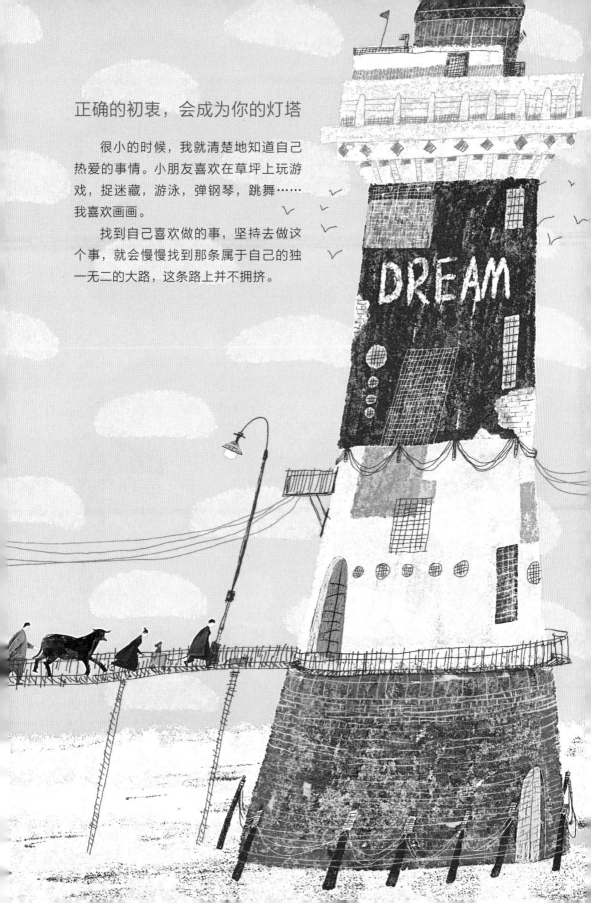

正确的初衷，会成为你的灯塔

　　很小的时候，我就清楚地知道自己热爱的事情。小朋友喜欢在草坪上玩游戏，捉迷藏，游泳，弹钢琴，跳舞……我喜欢画画。

　　找到自己喜欢做的事，坚持去做这个事，就会慢慢找到那条属于自己的独一无二的大路，这条路上并不拥挤。

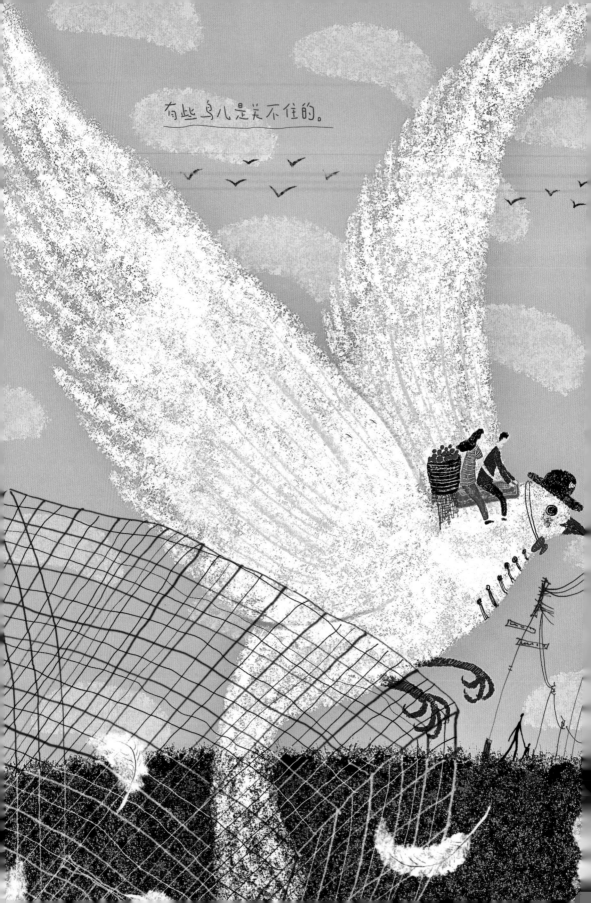

有些鸟儿是关不住的。

在水里是自由的鱼，在岸上是美味的菜

　　我喜欢安静。在过于活跃的圈子里，我总会坐立不安。在安静的圈子，我会有一种莫名的踏实感和安全感，有一种如鱼得水的感觉。

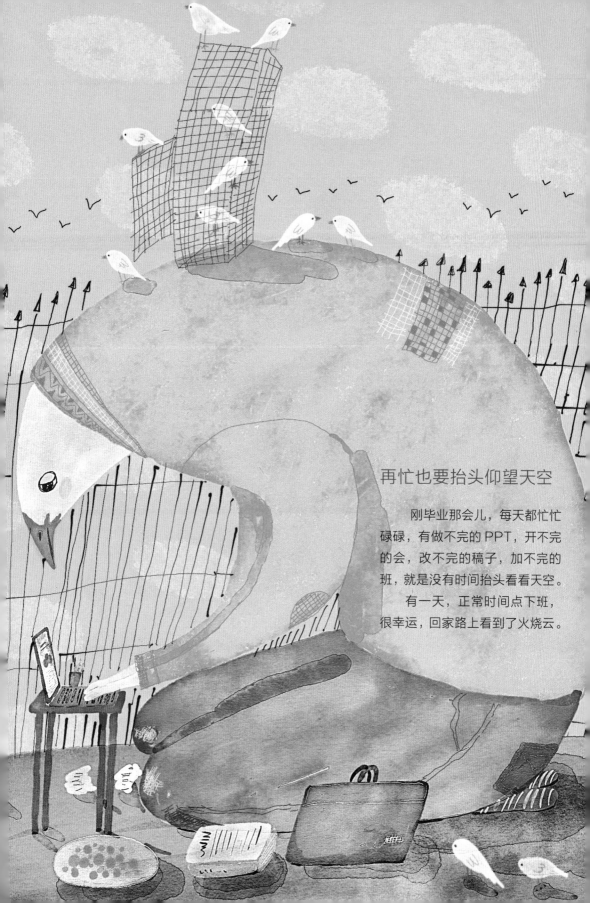

再忙也要抬头仰望天空

刚毕业那会儿，每天都忙忙碌碌，有做不完的PPT，开不完的会，改不完的稿子，加不完的班，就是没有时间抬头看看天空。

有一天，正常时间点下班，很幸运，回家路上看到了火烧云。

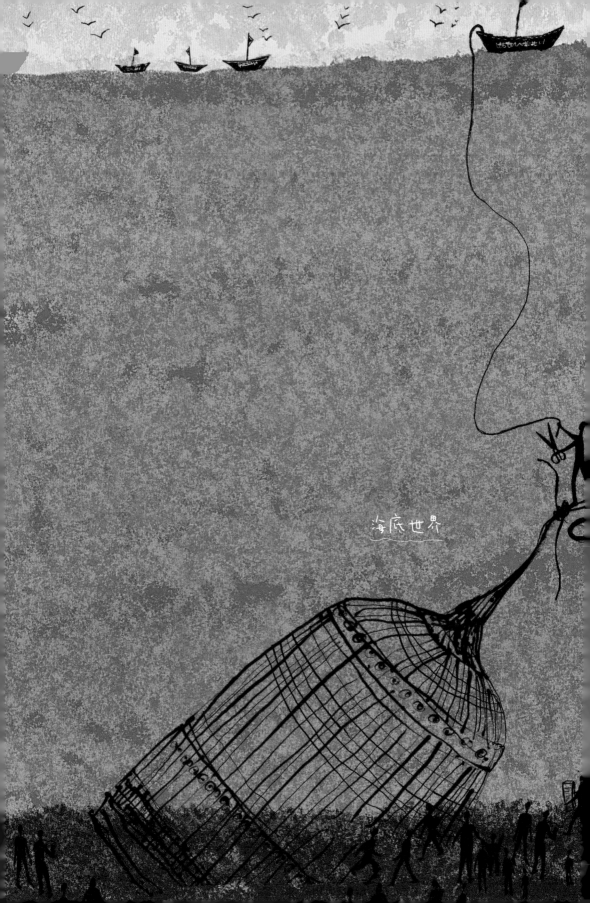

海底世界

偶尔放纵，持续清醒

　　暂时忘却烦恼，感受生命的美好和快乐，会让我们更加珍惜生命中的每一个瞬间，让我们坚定追求幸福的信念。

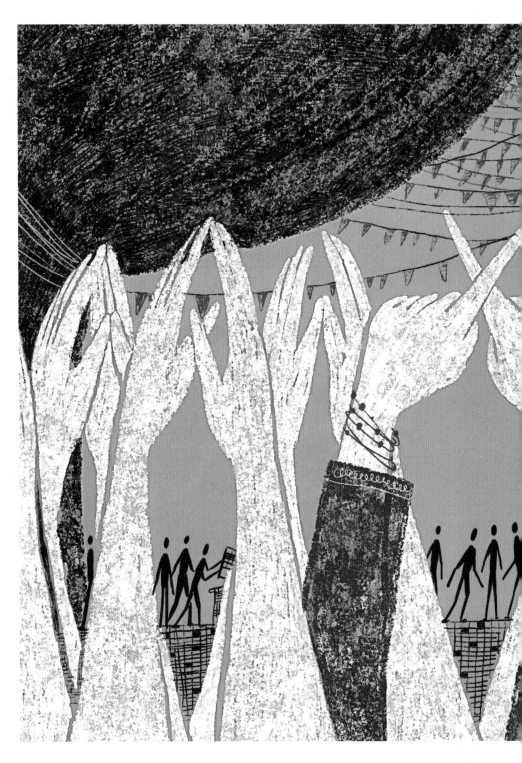

做得再好，也总有人说不好。

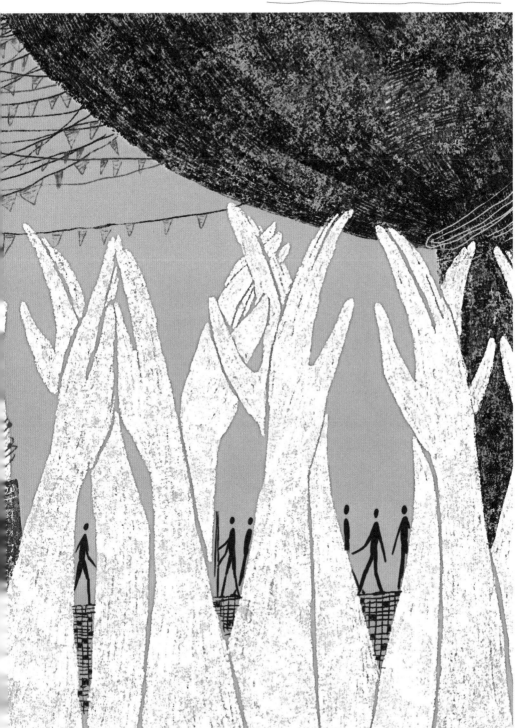

不做等着喂食的鸟儿

生活中过于依赖别人，这种所谓的安逸更像是陷阱，它的另一面是失去，失去了振翅高飞的自由和能力。

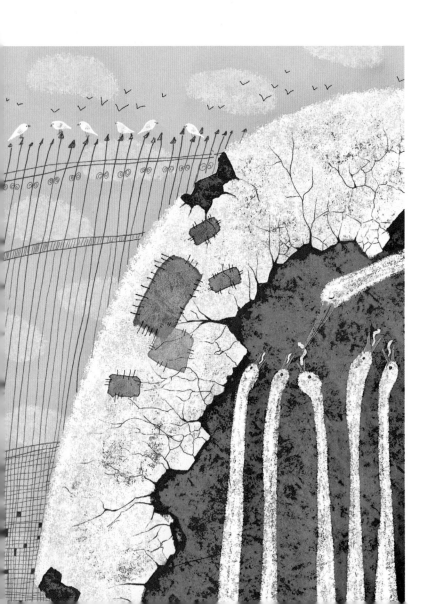

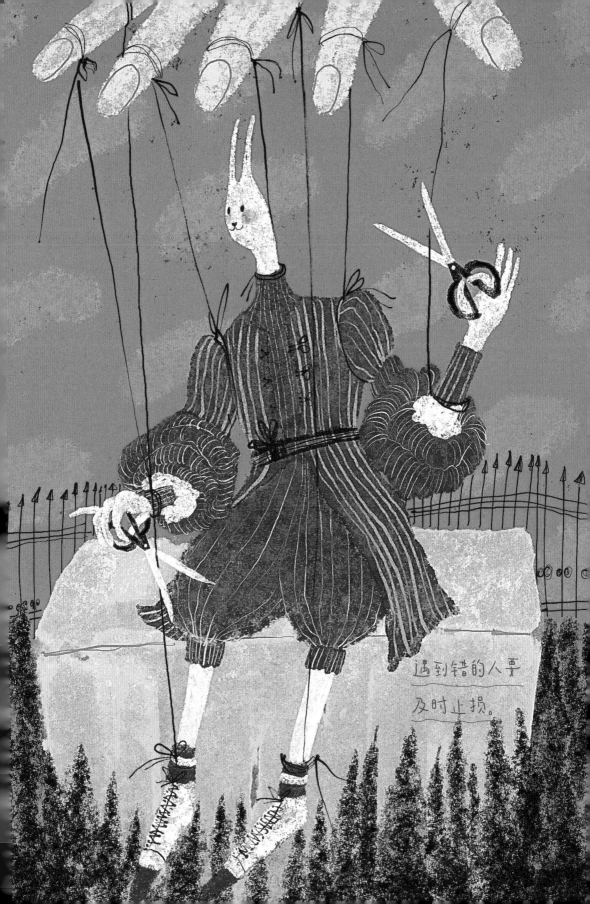

遇到错的人要
及时止损。

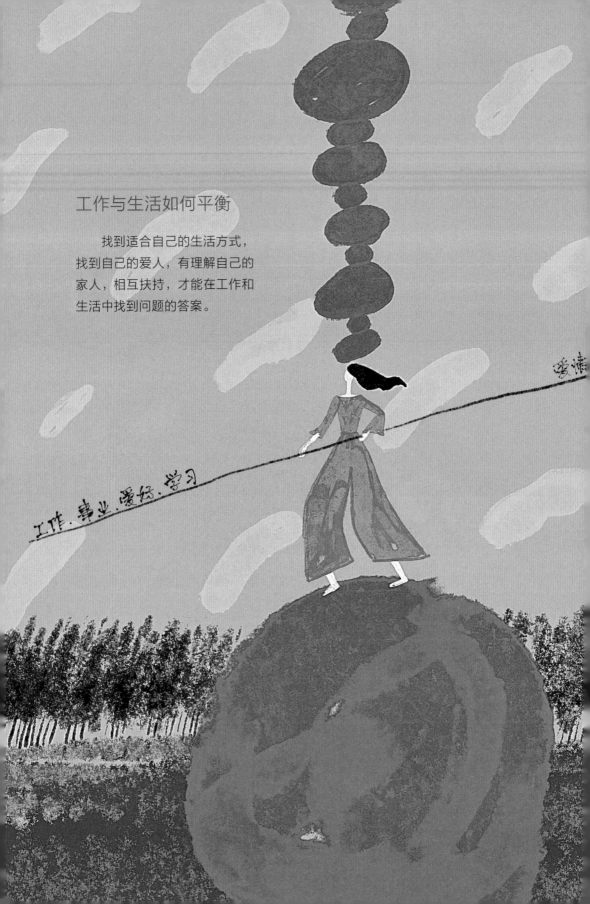

工作与生活如何平衡

　　找到适合自己的生活方式，
找到自己的爱人，有理解自己的
家人，相互扶持，才能在工作和
生活中找到问题的答案。

极简主义

　　不浪费，只去拥有自己想要的东西，这样才是美丽的生活。如果想让自己变得简单，就必须放弃一些东西，这样才能有更多的时间去做更有意义的事情，去找到自己所热爱的事情，找到值得自己做的事情。

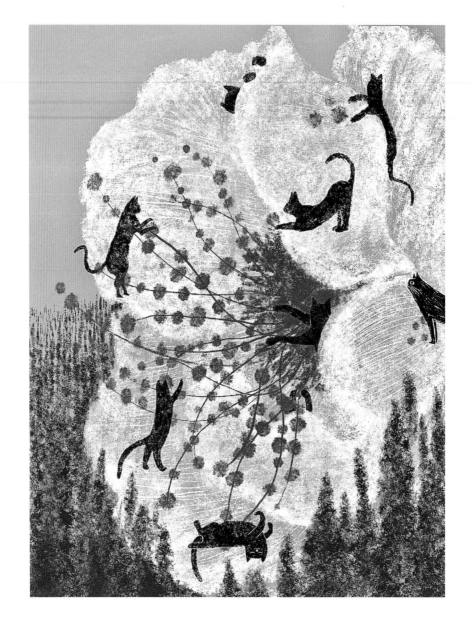

自得其乐

逛公园，在咖啡厅小憩一下，在书店看一本书，
或者三两个好友小聚，这些放松的生活方式会给予我
很多创作灵感。

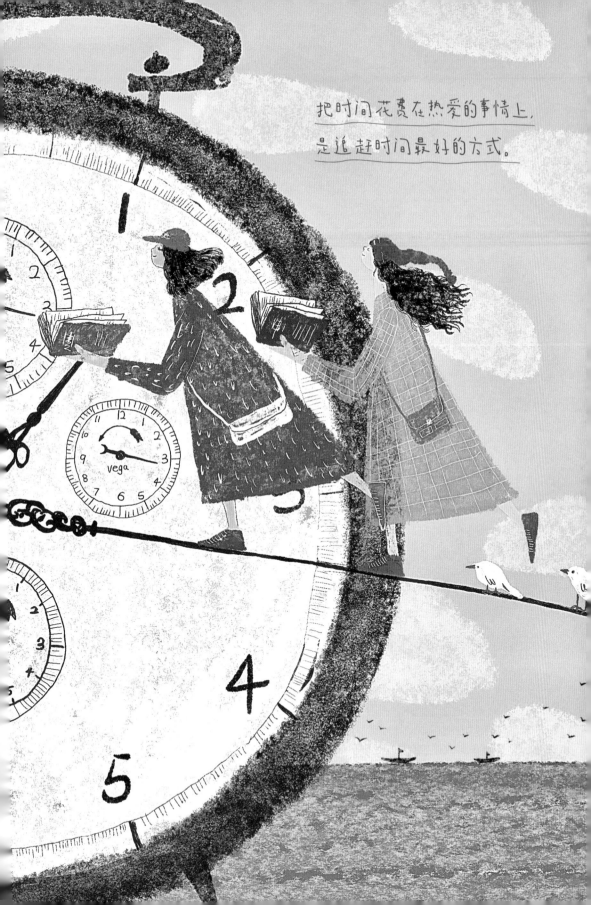

把时间花费在热爱的事情上，
是追赶时间最好的方式。

the goodness
of life

生活的
小美好

02

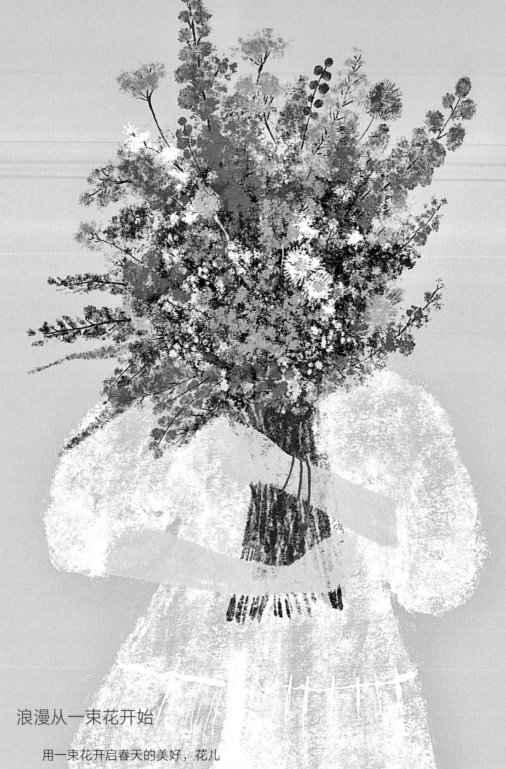

浪漫从一束花开始

用一束花开启春天的美好，花儿
生机勃勃，我欣赏着这份来自大自然
的奇迹。

让阳光进来

　　拉开窗帘是我每天早起干的第一件事。当清晨的第一缕阳光洒进房间时,清新的空气扑面而来,仿佛整个世界都焕然一新,新的一天开始了!

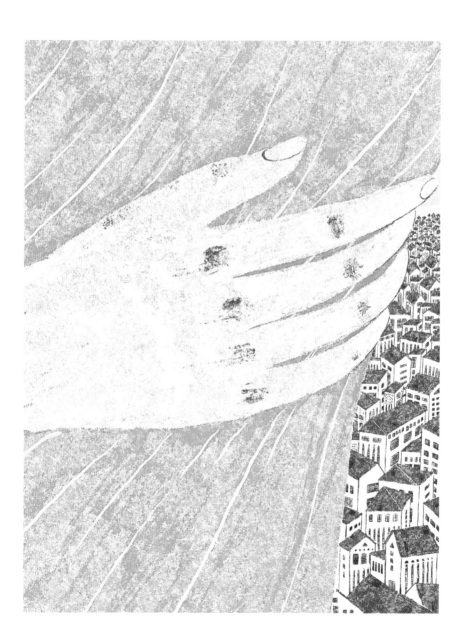

春日里鲜花盛开

日子淡淡地过着，时间慢慢地流逝，我们安安稳稳地生活，保留着一颗素心，拥抱平凡的日子。

生活简单、踏实，一直在向着美好前进，家人平安、健康，这就足够了。

生活就是把平淡的日子过成自己喜欢的样子。

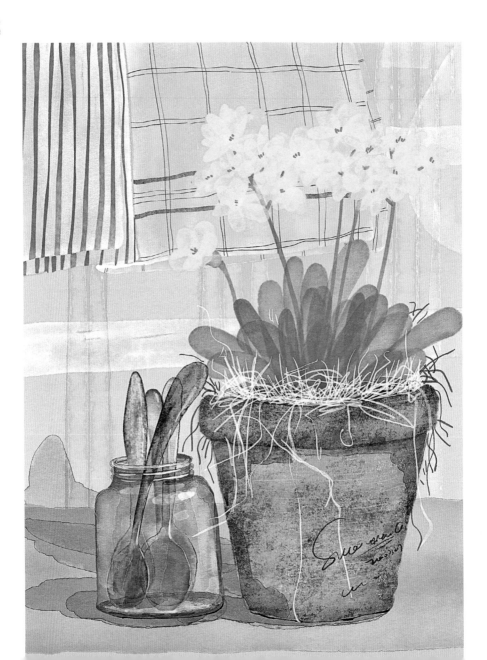

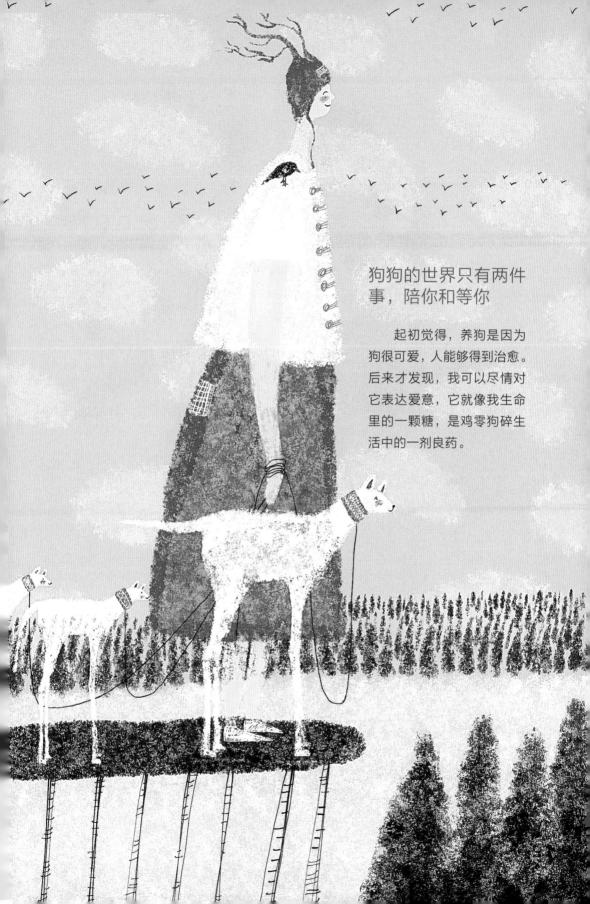

狗狗的世界只有两件
事，陪你和等你

　　起初觉得，养狗是因为
狗很可爱，人能够得到治愈。
后来才发现，我可以尽情对
它表达爱意，它就像我生命
里的一颗糖，是鸡零狗碎生
活中的一剂良药。

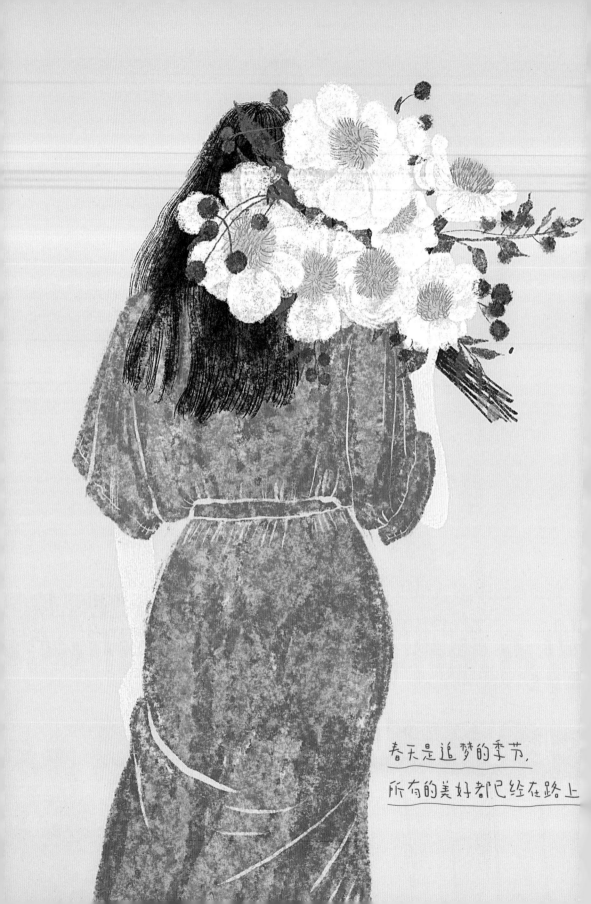

春天是追梦的季节，
所有的美好都已经在路上

摇摇欲坠的桌角

　　猫咪感到无聊时，会用一些调皮捣蛋的行为来引起"铲屎官"的注意，想让人来陪它玩。每天抽出一些时间陪猫咪玩，说不定会减少猫咪作妖行为。

两耳不闻窗外事，一心只想睡大觉

　　猫咪整天都昏昏欲睡，每天都有很多觉，走到哪儿睡到哪儿，总是一副睡不醒的样子。

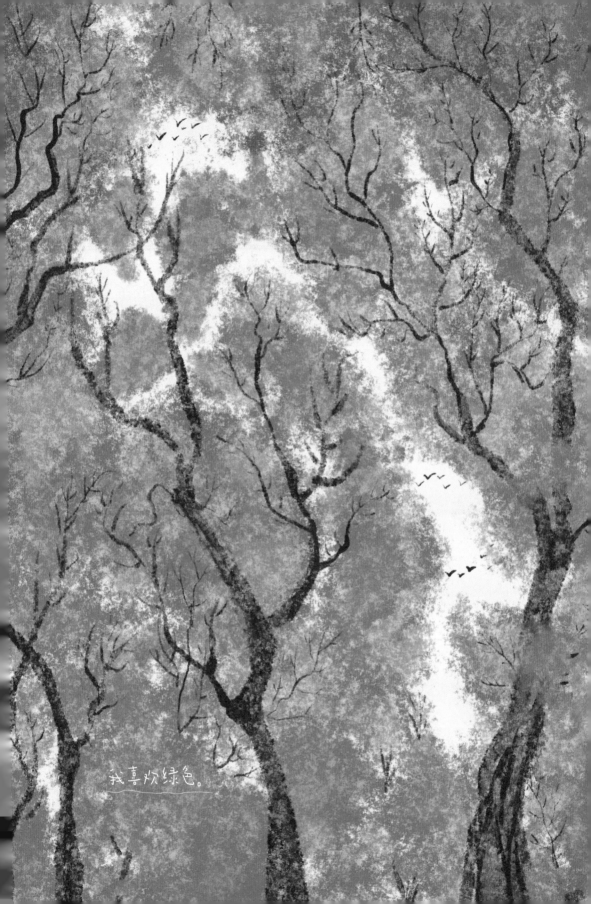

我喜欢绿色。

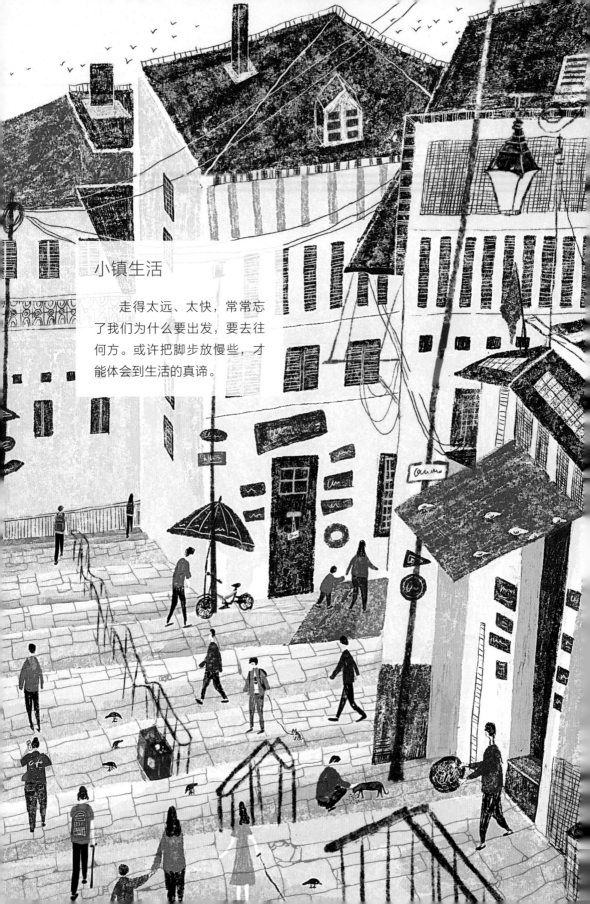

小镇生活

　　走得太远、太快，常常忘
了我们为什么要出发，要去往
何方。或许把脚步放慢些，才
能体会到生活的真谛。

把浪漫装进瓶子里，送给热爱生活的你

　　我喜欢收集平日里喝完酒的小瓶子，做成花瓶，装点自己的房间，也是一道风景线。保持热爱，期待着未来。

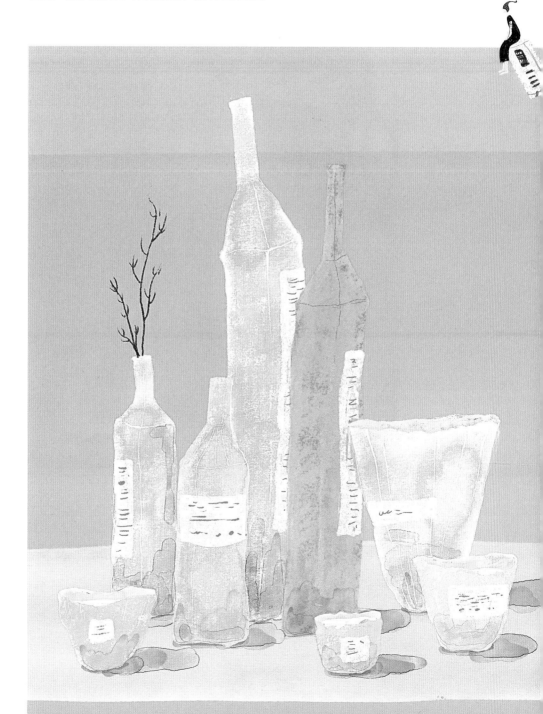

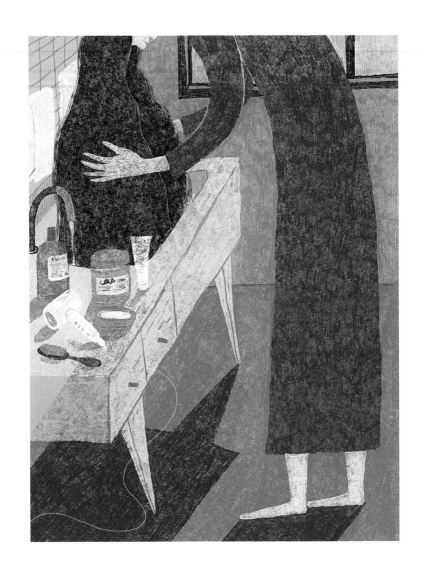

请珍惜那个为了见你洗头的女孩

　　洗头，对一个女生来说是一个大工程，冲水，打泡泡，再冲水，二次打泡泡，抹护发素，再冲水，用毛巾吸干水分，吹干头发，抹护发精油，梳头……

　　为了见你特意洗头的女孩，是在意你的那个人。

带着鲜花去见你

　　在英国利兹大学纺织学院看到纪念张国荣的雕像，旁边放着许多人带来的纪念花束，每年春天都有许多人带着鲜花去见他。春天里，带着鲜花去见我们想见的那个人吧！

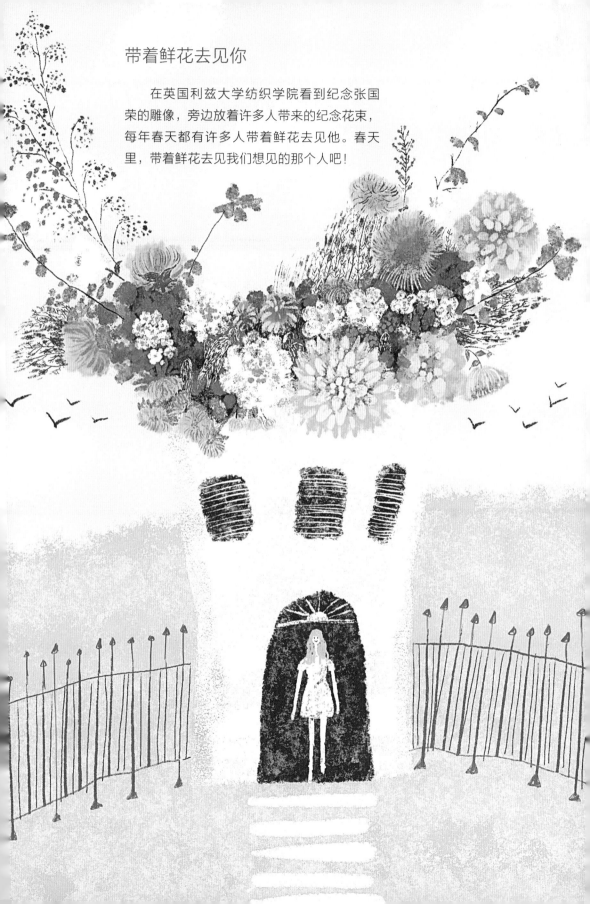

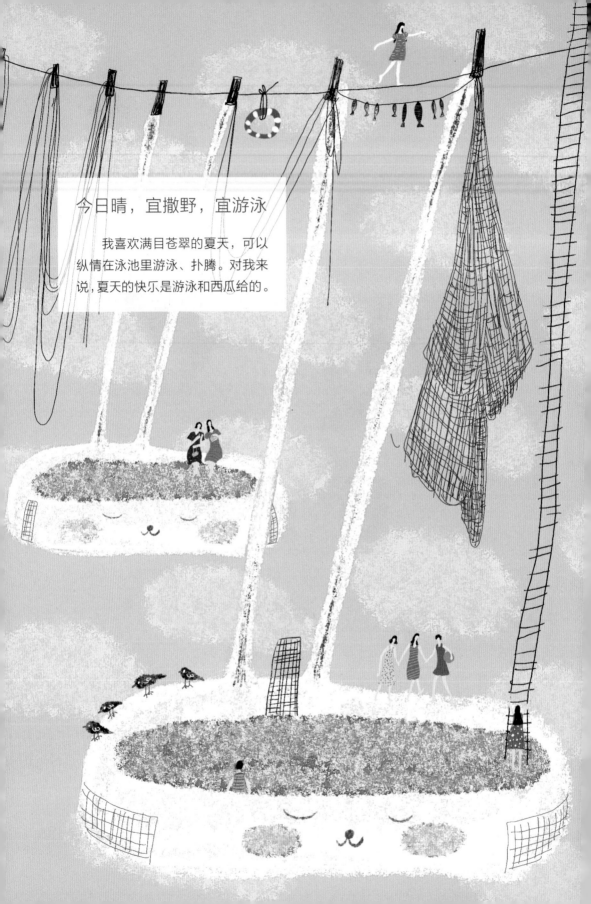

今日晴，宜撒野，宜游泳

　　我喜欢满目苍翠的夏天，可以纵情在泳池里游泳、扑腾。对我来说，夏天的快乐是游泳和西瓜给的。

停下脚步，看看风景

　　人生是一趟漫长的旅行，每个人都在独行，但并不孤独，身旁会有绝美风景温暖着你。

　　如果累了，试着放慢脚步，放松一下，欣赏一番沿途的风景，或许能获得继续出发的动力。

几盆花草，一束微光

　　我们终其一生不是为了取悦别人，而是要懂得取悦自己。取悦自己很简单，有时几盆花草，一束微光就够了。

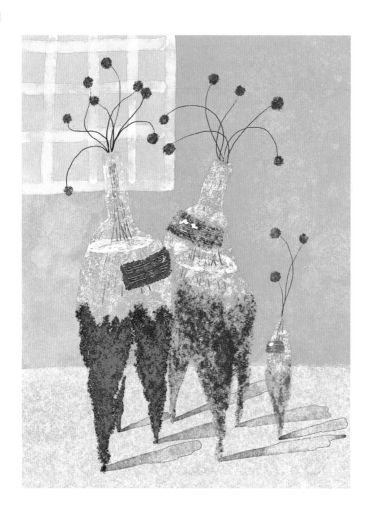

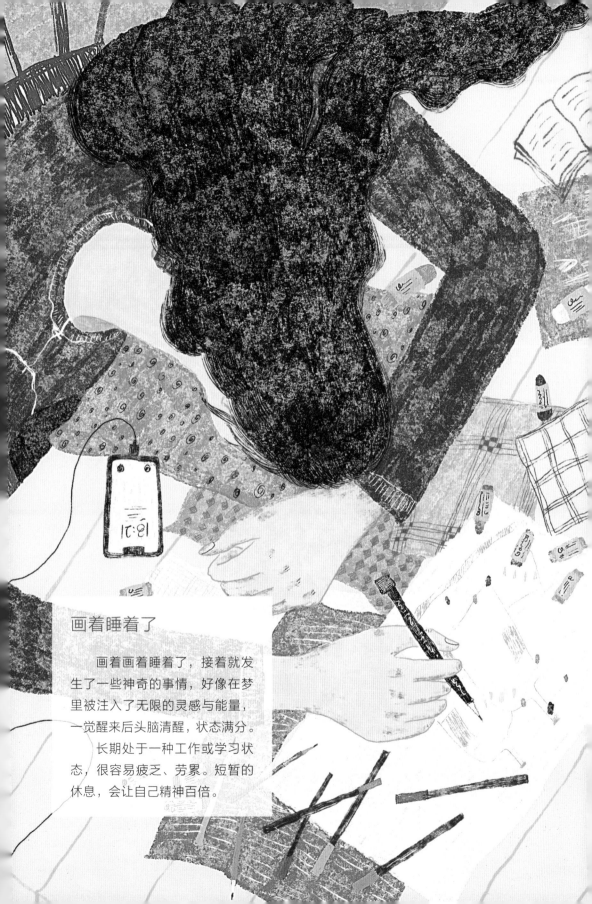

画着睡着了

　　画着画着睡着了，接着就发生了一些神奇的事情，好像在梦里被注入了无限的灵感与能量，一觉醒来后头脑清醒，状态满分。

　　长期处于一种工作或学习状态，很容易疲乏、劳累。短暂的休息，会让自己精神百倍。

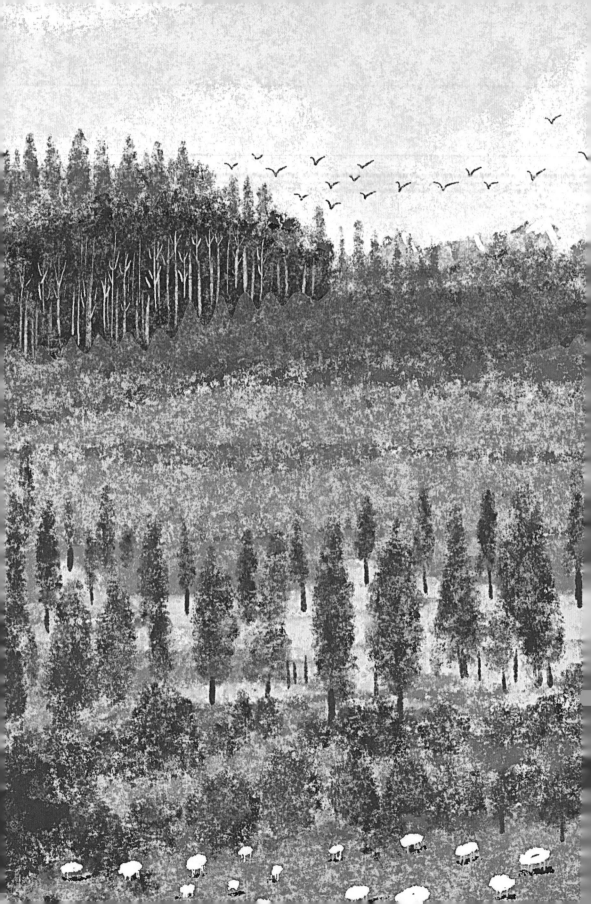

新疆那拉提草原

　　站在草原上极目远眺，放眼望去，草色青青，骏马奔腾，
羊群散落，如珍珠般点缀着草原。

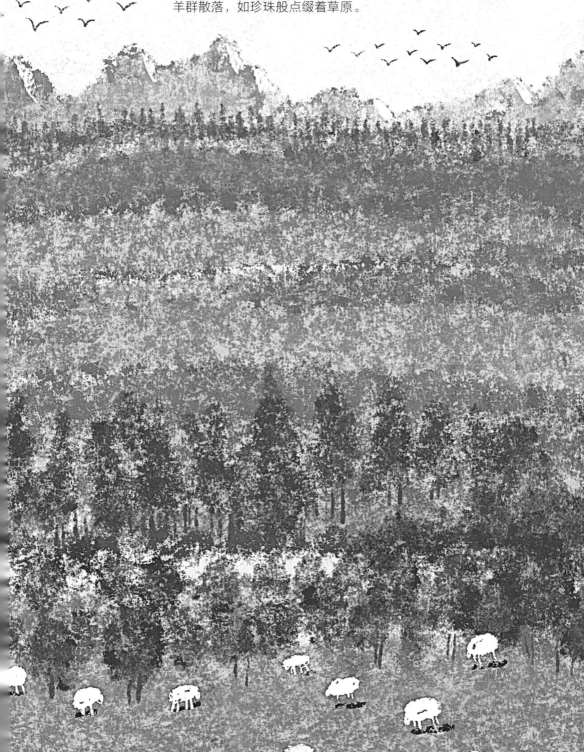

缝袜子

　　我有一个奇特的生活习惯，不会轻易丢掉那些破了洞的袜子。有的时候穿上袜子，发现露出了一个大脚趾，我会脱下袜子把洞给补上，继续穿。偶尔做一些缝缝补补的手工活，很享受，每次把缝补好的袜子穿上都会有一种莫名的成就感。有时在想，现在缝补袜子的年轻人大概不多了吧。

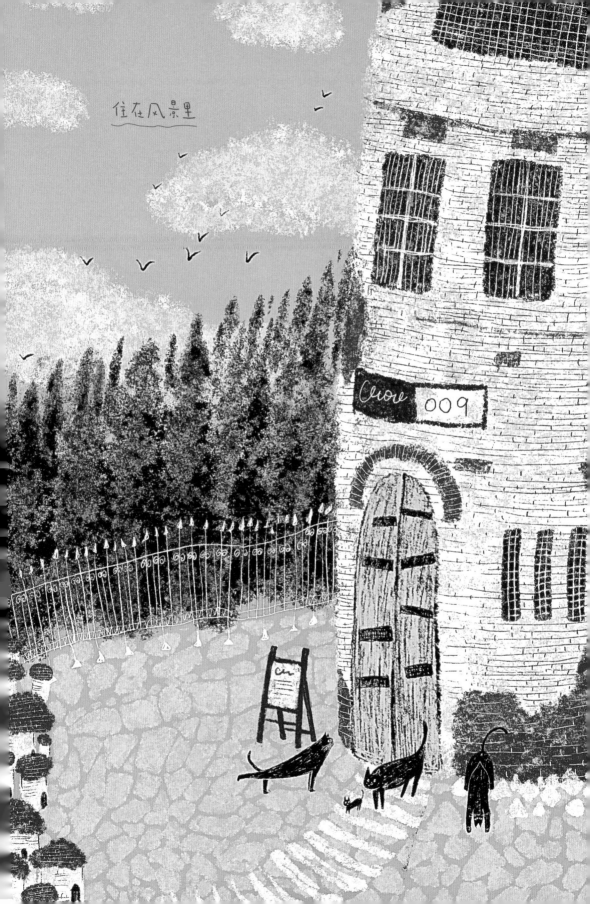

绿色让我心动

　　绿色永远让我心动，就像生命，永远在更新。绿色的小瓶子，像春天，绿意盎然，装点着我的家。

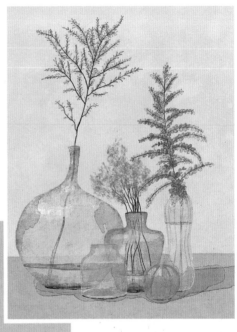

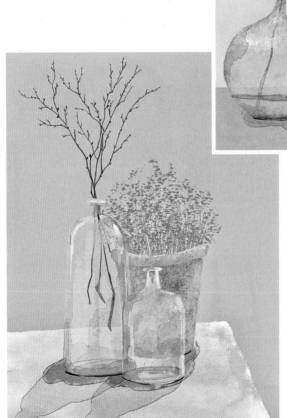

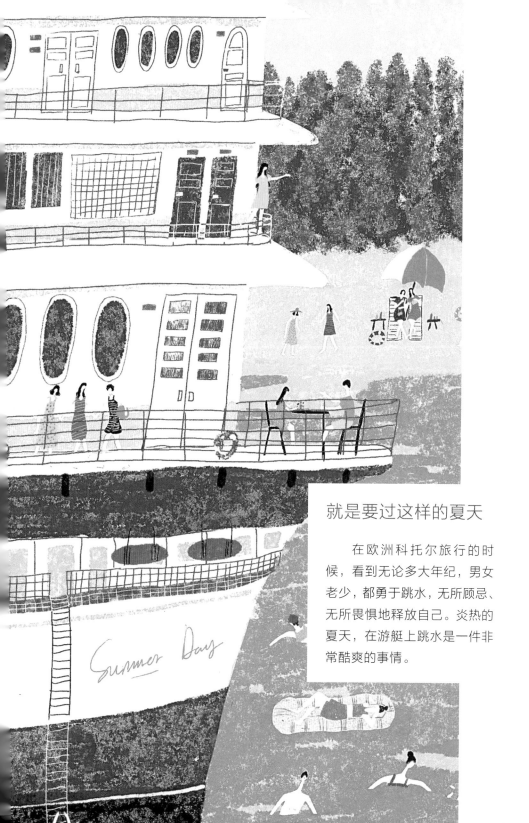

Summer Day

就是要过这样的夏天

　　在欧洲科托尔旅行的时候，看到无论多大年纪，男女老少，都勇于跳水，无所顾忌、无所畏惧地释放自己。炎热的夏天，在游艇上跳水是一件非常酷爽的事情。

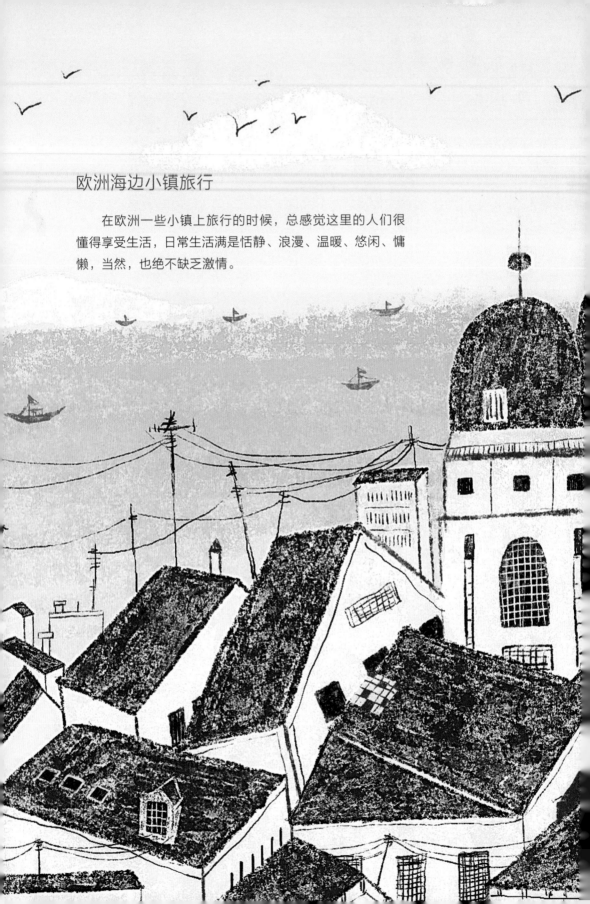

欧洲海边小镇旅行

　　在欧洲一些小镇上旅行的时候，总感觉这里的人们很懂得享受生活，日常生活满是恬静、浪漫、温暖、悠闲、慵懒，当然，也绝不缺乏激情。

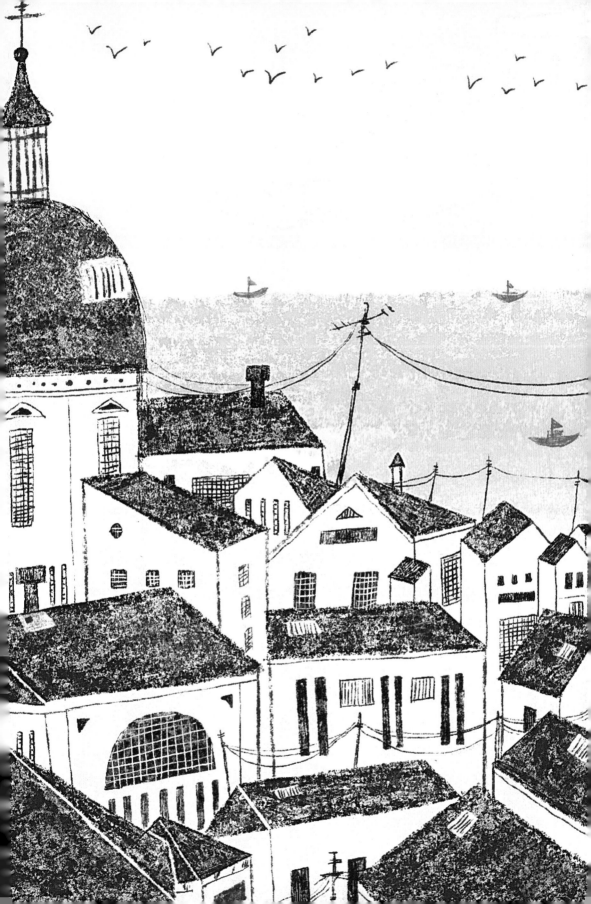

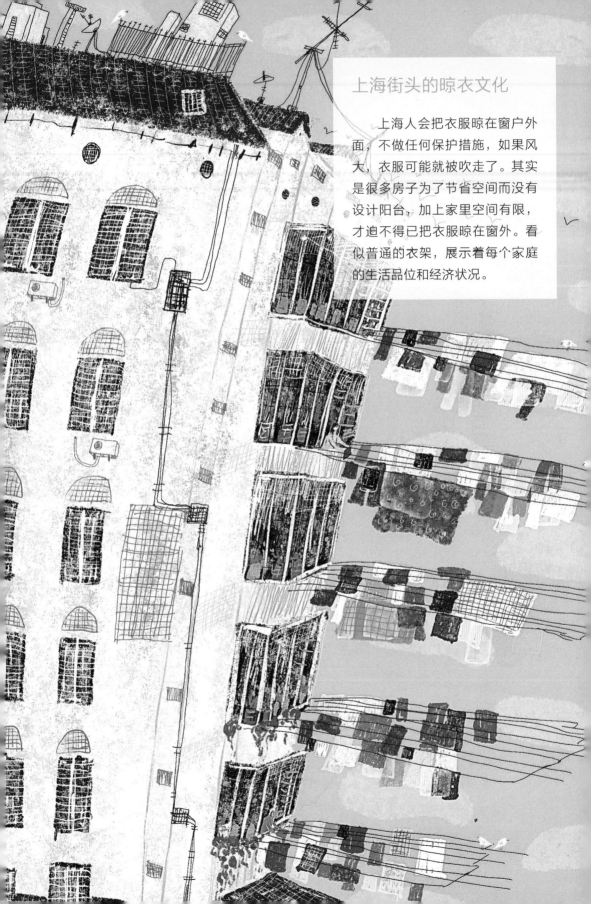

上海街头的晾衣文化

上海人会把衣服晾在窗户外面，不做任何保护措施，如果风大，衣服可能就被吹走了。其实是很多房子为了节省空间而没有设计阳台，加上家里空间有限，才迫不得已把衣服晾在窗外。看似普通的衣架，展示着每个家庭的生活品位和经济状况。

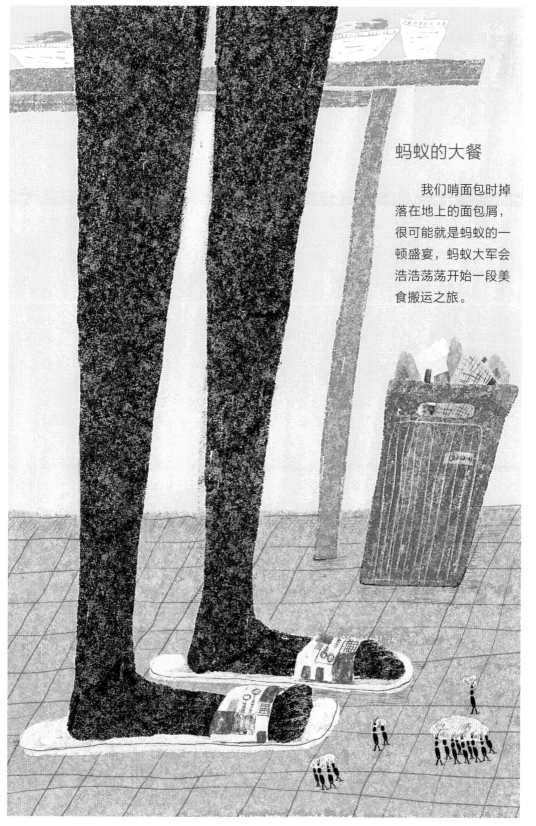

蚂蚁的大餐

我们啃面包时掉落在地上的面包屑，很可能就是蚂蚁的一顿盛宴，蚂蚁大军会浩浩荡荡开始一段美食搬运之旅。

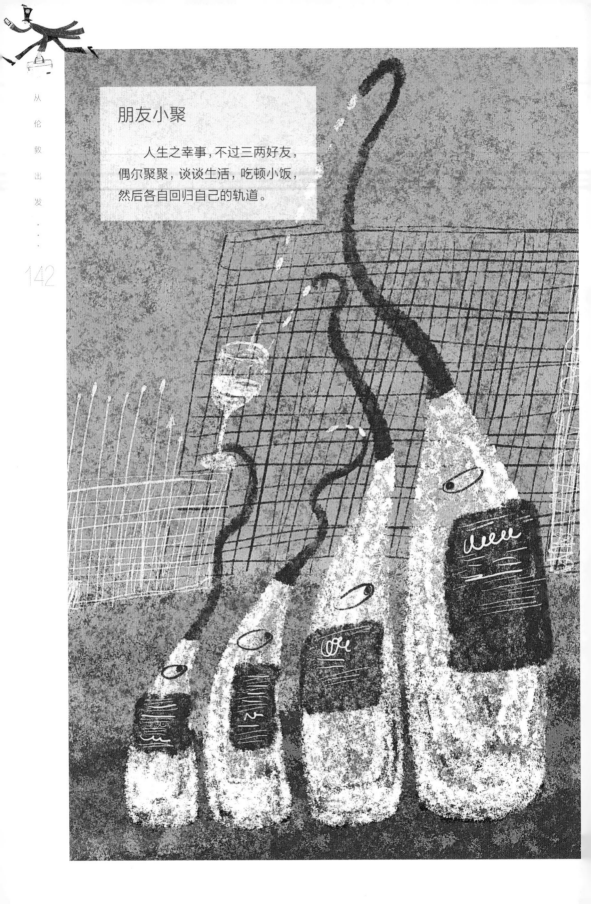

朋友小聚

人生之幸事，不过三两好友，偶尔聚聚，谈谈生活，吃顿小饭，然后各自回归自己的轨道。

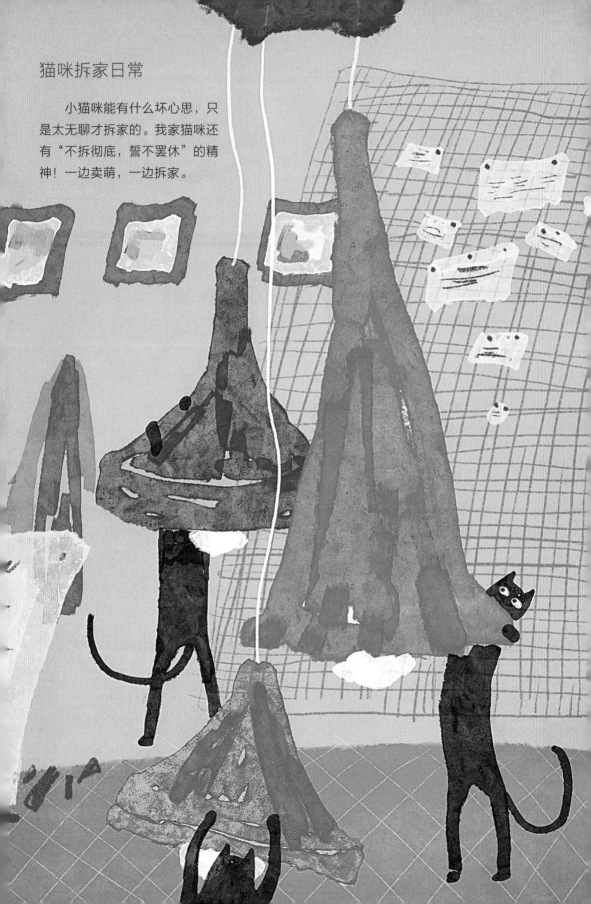

猫咪拆家日常

　　小猫咪能有什么坏心思，只是太无聊才拆家的。我家猫咪还有"不拆彻底，誓不罢休"的精神！一边卖萌，一边拆家。

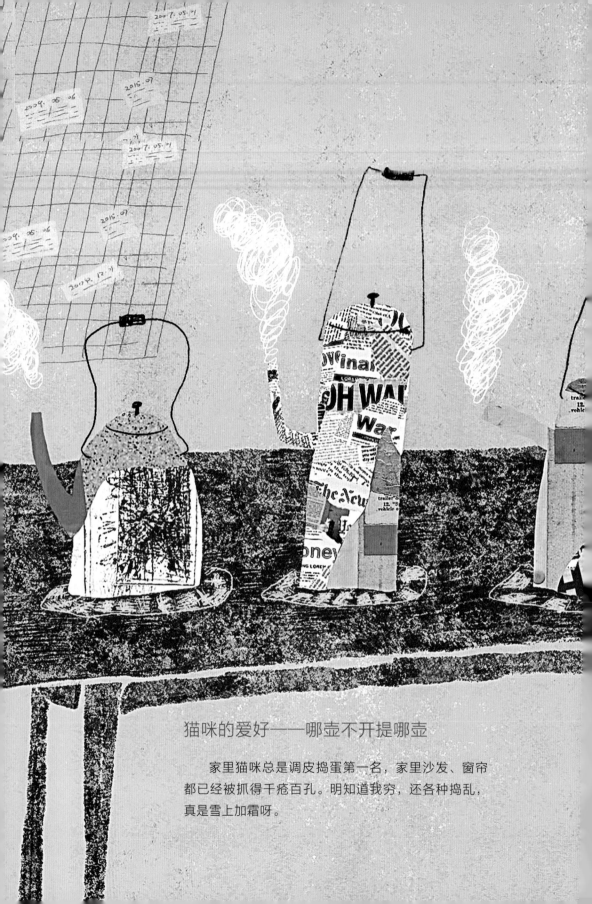

猫咪的爱好——哪壶不开提哪壶

　　家里猫咪总是调皮捣蛋第一名，家里沙发、窗帘都已经被抓得千疮百孔。明知道我穷，还各种捣乱，真是雪上加霜呀。

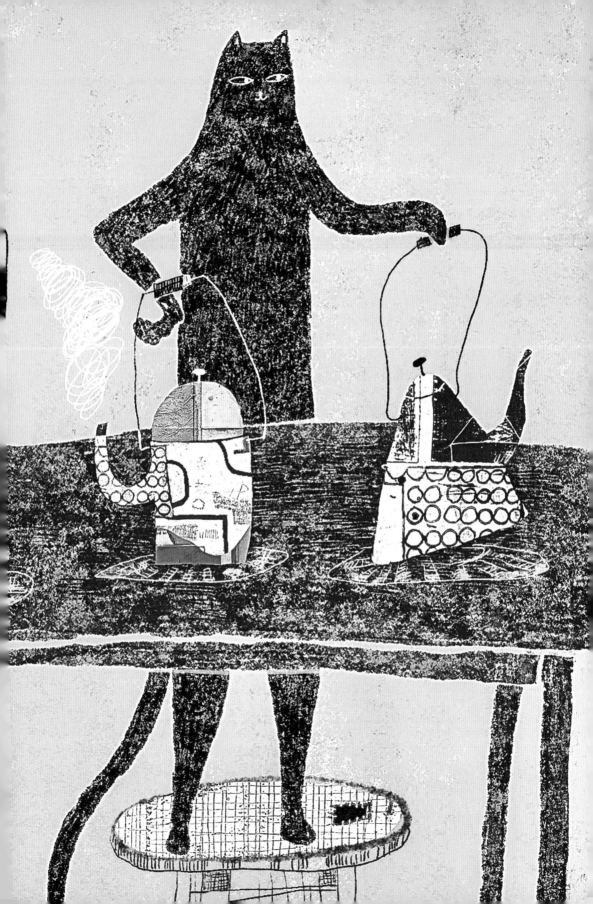

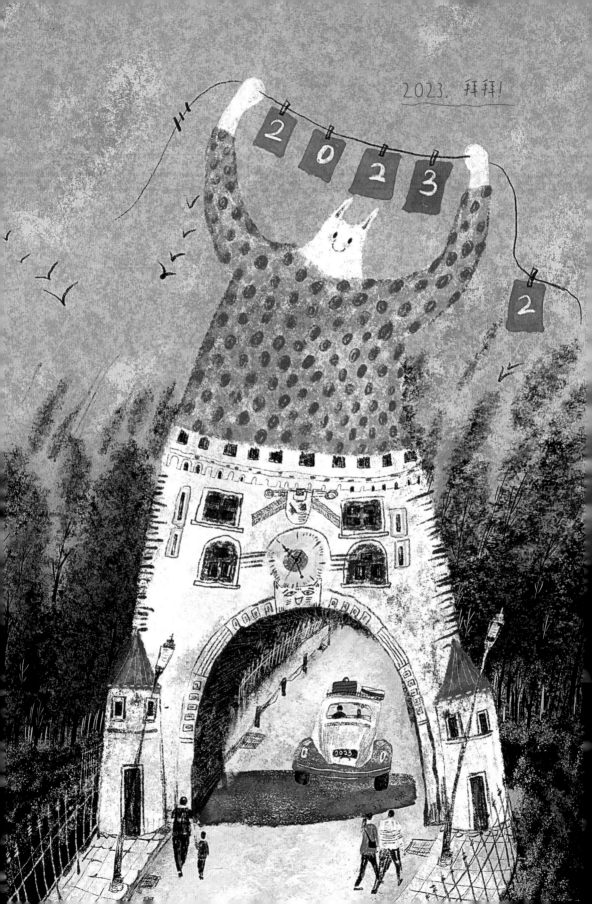

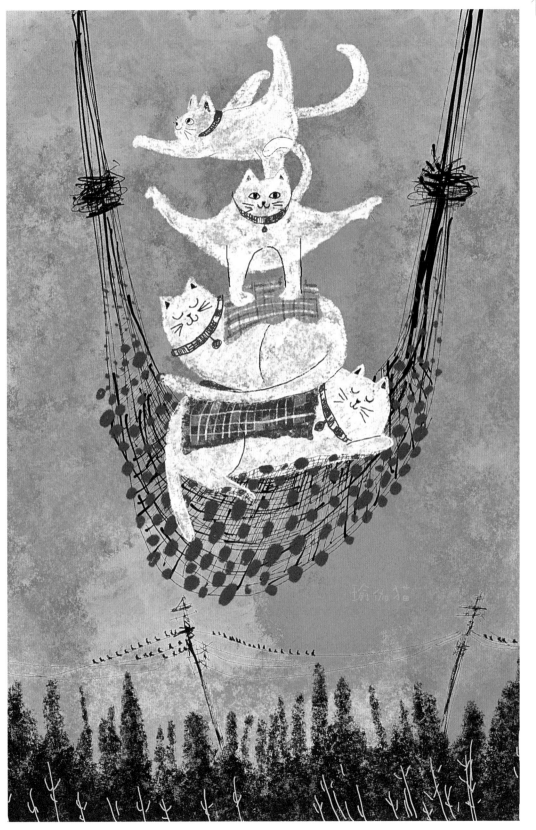

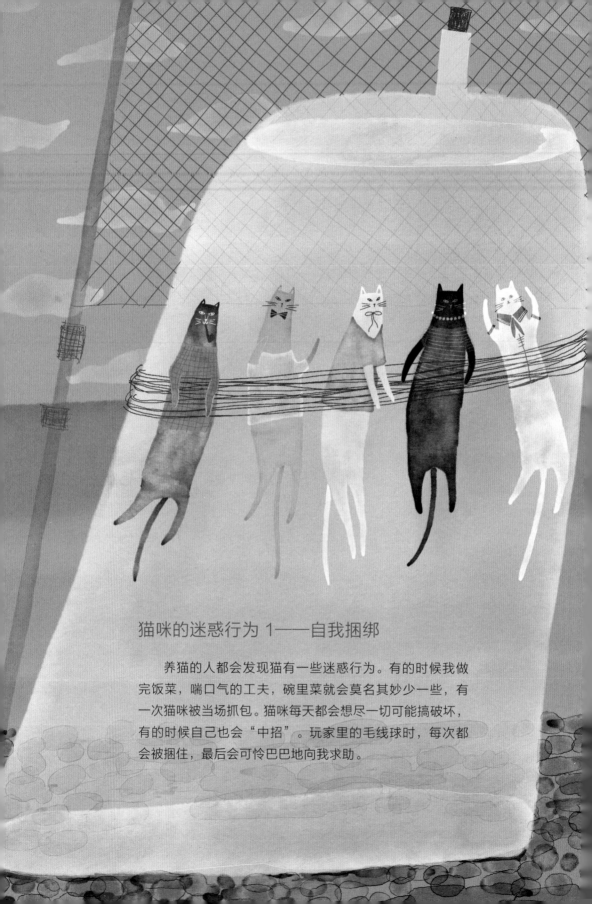

猫咪的迷惑行为 1——自我捆绑

　　养猫的人都会发现猫有一些迷惑行为。有的时候我做完饭菜，喘口气的工夫，碗里菜就会莫名其妙少一些，有一次猫咪被当场抓包。猫咪每天都会想尽一切可能搞破坏，有的时候自己也会"中招"。玩家里的毛线球时，每次都会被捆住，最后会可怜巴巴地向我求助。

色彩的情绪

红，黄，绿，紫……各种颜色纵横交错，一时间让我眼前一亮。

色彩可以影响人的心理和情绪。就像我们总会觉得，蓝色让人平静，绿色清新，黄色让人轻松，红色代表热情、让人温暖。

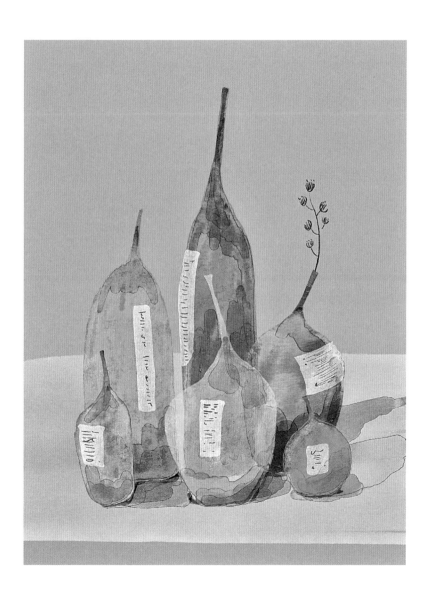

猫咪的迷惑行为 2——钻水壶

对猫咪来说，好像除了自己碗里的水，别处的水都是香的，比如说我的洗脚水，我不在家的时候猫咪会偷偷打开水龙头，也会趁我不注意偷喝我杯子里的水。

猫咪还总喜欢睡在一些奇奇怪怪的地方，比如说快递盒、鞋盒，硬挤进去睡。我家的猫咪就不一样了，它看到水壶就想钻进去，看到类似的容器就想钻进去一探究竟。

猫咪的迷惑行为带给我许多画画的灵感，也算是有点功劳吧。

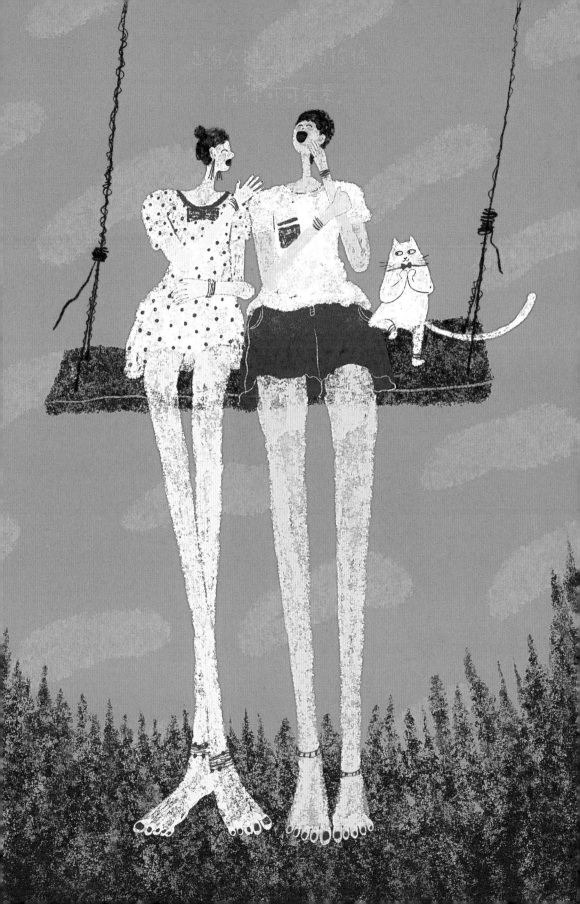

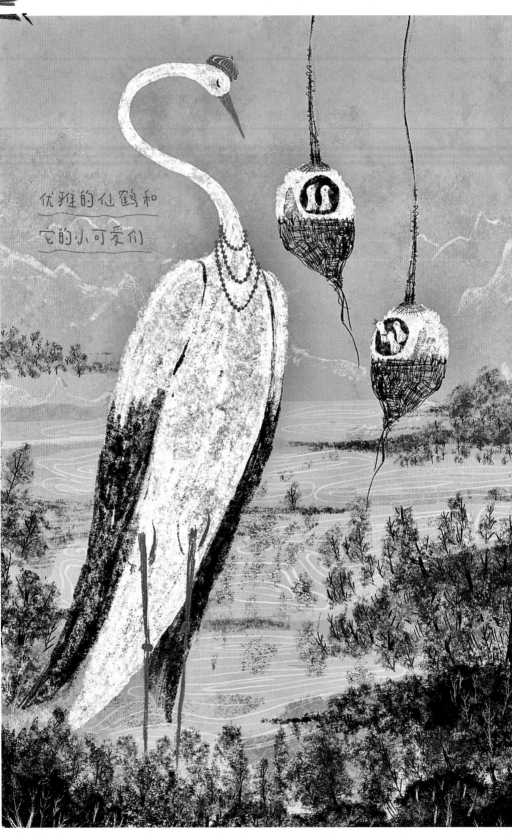

优雅的仙鹤和
它的小可爱们

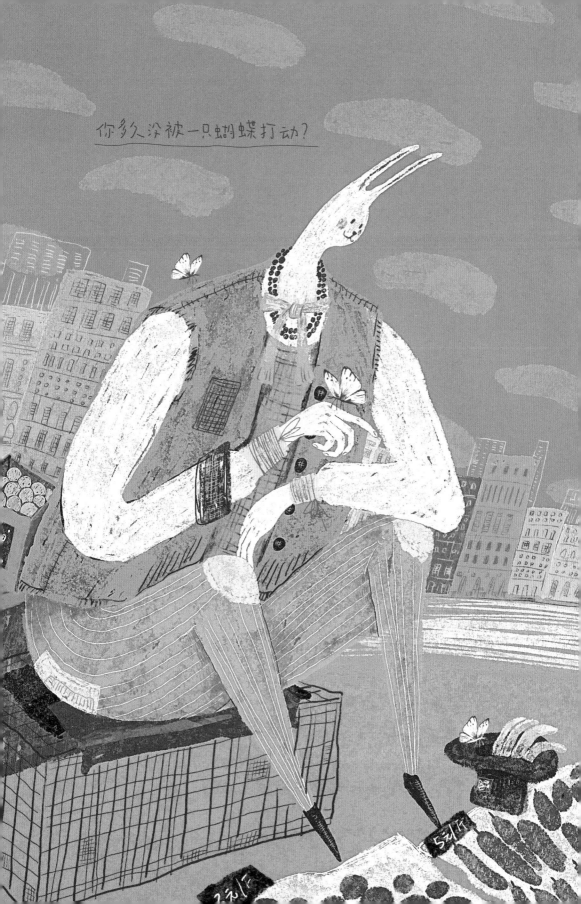

热爱生活的人才能真正拥有生活。

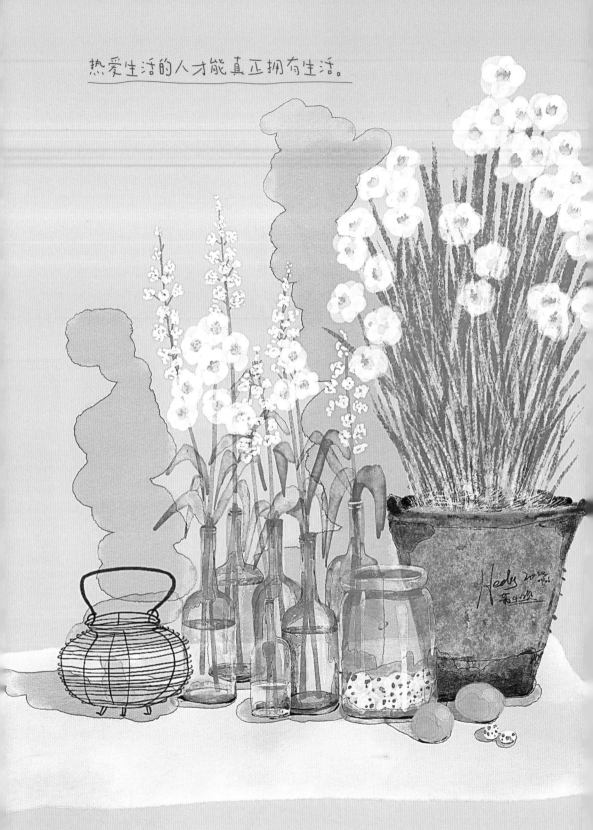

受伤了也挡不住作妖

　　猫咪总是上蹿下跳，如果静悄悄的，必定是在作妖。
之前带猫咪去宠物医院做绝育，刚刚做完手术回到家，它
伤口上还缠着纱布，我心想这几天应该会消停点，没想到
它还是上蹿下跳停不下来。不停地拨弄我放在桌子上的牛
奶和水，真担心它缝了线的伤口被崩开，还好之后恢复还
不错，我才算放下心来。

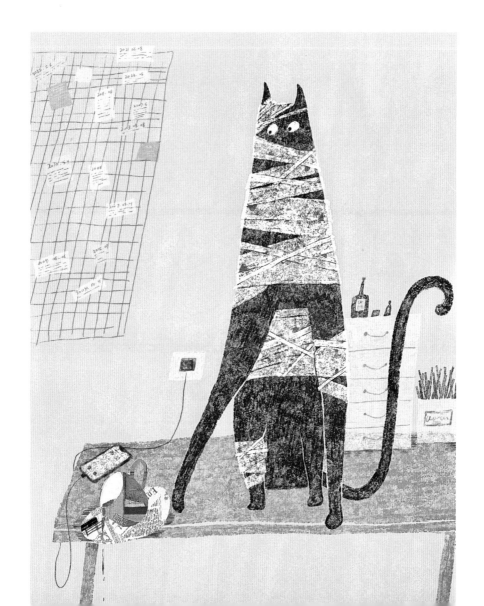

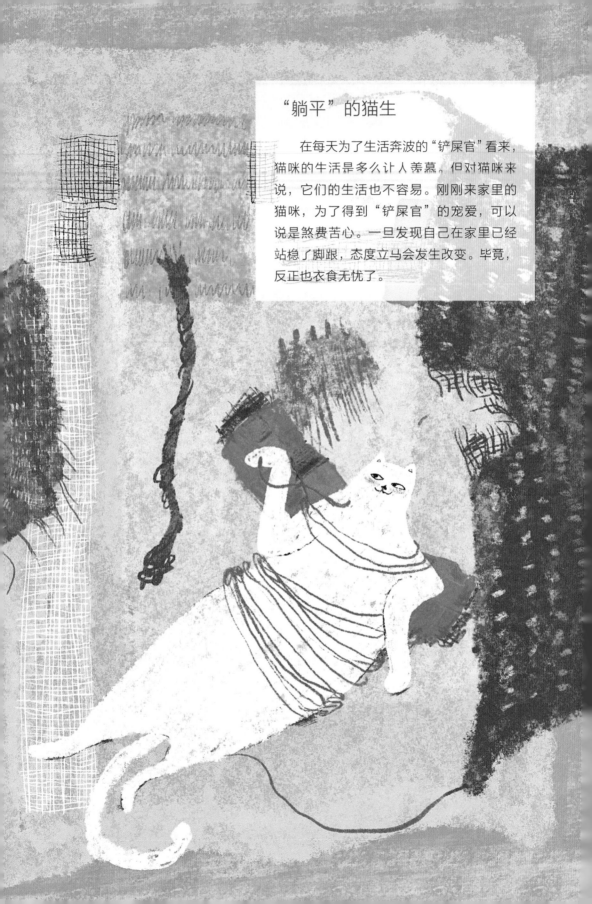

"躺平"的猫生

在每天为了生活奔波的"铲屎官"看来，猫咪的生活是多么让人羡慕。但对猫咪来说，它们的生活也不容易。刚刚来家里的猫咪，为了得到"铲屎官"的宠爱，可以说是煞费苦心。一旦发现自己在家里已经站稳了脚跟，态度立马会发生改变。毕竟，反正也衣食无忧了。

那家伙又要去哪里玩呢

那家伙又要去哪里玩，会不会给我带罐头回来呢？这是我家猫咪每天的期待。

猫咪自己待在家里很孤单，每天的愿望就是希望"铲屎官"陪它玩一会儿，给它很多宠爱。不管多忙，我每天都会陪它玩一会儿。

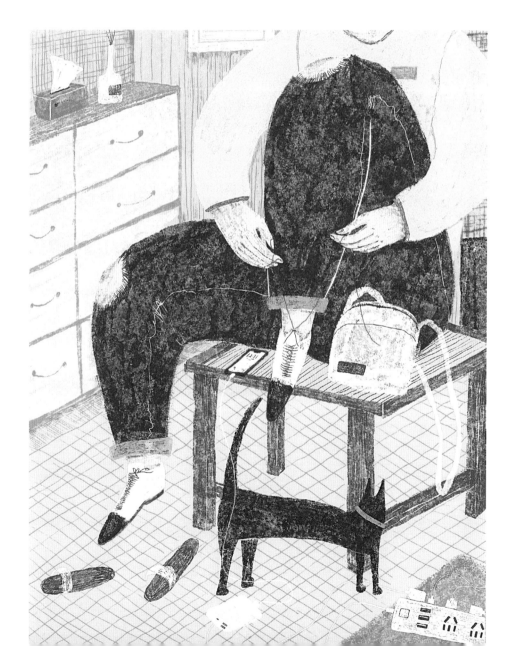

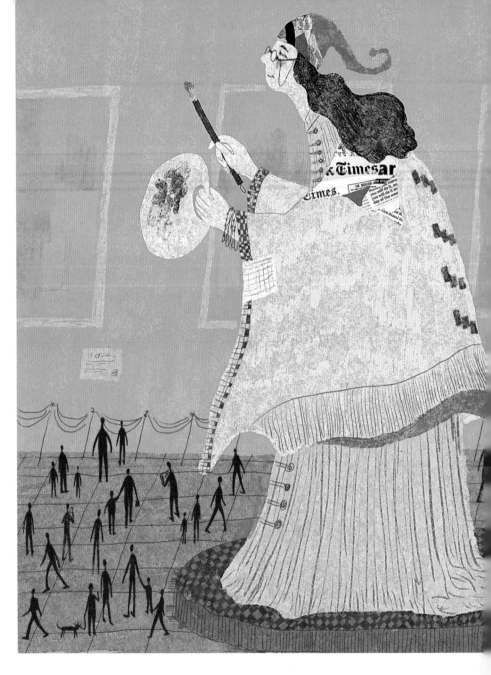

在时间博物馆看到未来的自己

如果可以在时间博物馆看到年老的自己，这会是怎样
一个老人？

我可能戴着老花镜在画画，双手颤抖着拿着画笔，甚
至都不知道自己在涂些什么，还能乐在其中。

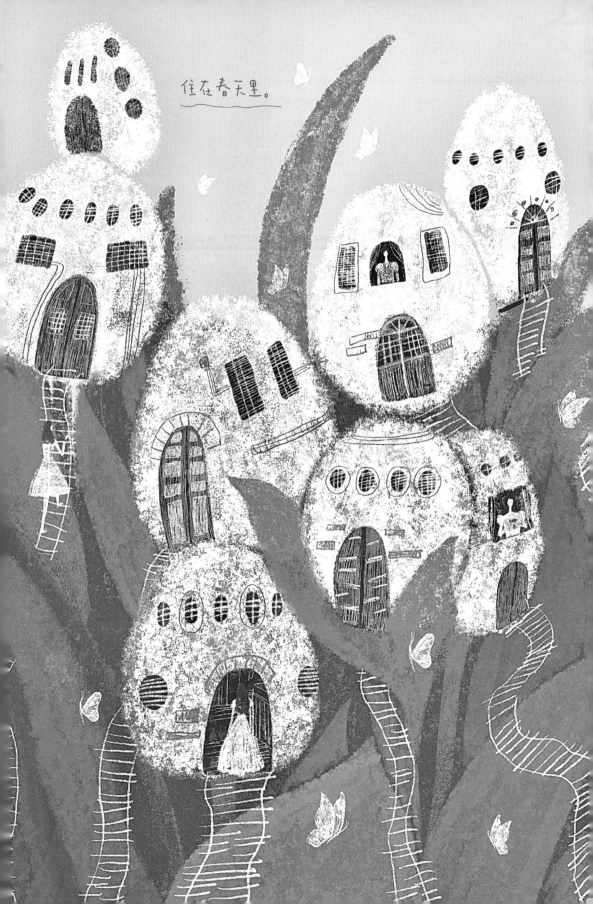

住在春天里。

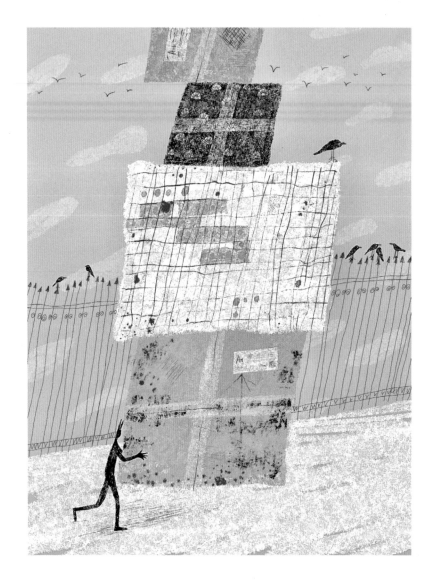

日常的快乐源泉就是拿快递与拆快递

　　我对一些奇奇怪怪的东西非常感兴趣，很喜欢在网上淘一些好玩
又有趣的小玩意儿。

　　每次取快递，小小的快递站总是排满了人，每个人的眼神里都充
满了期待。拿到快递的那一刻好开心，虽然知道自己买的是什么东西，
还是非常期待拆开快递的惊喜一刻。

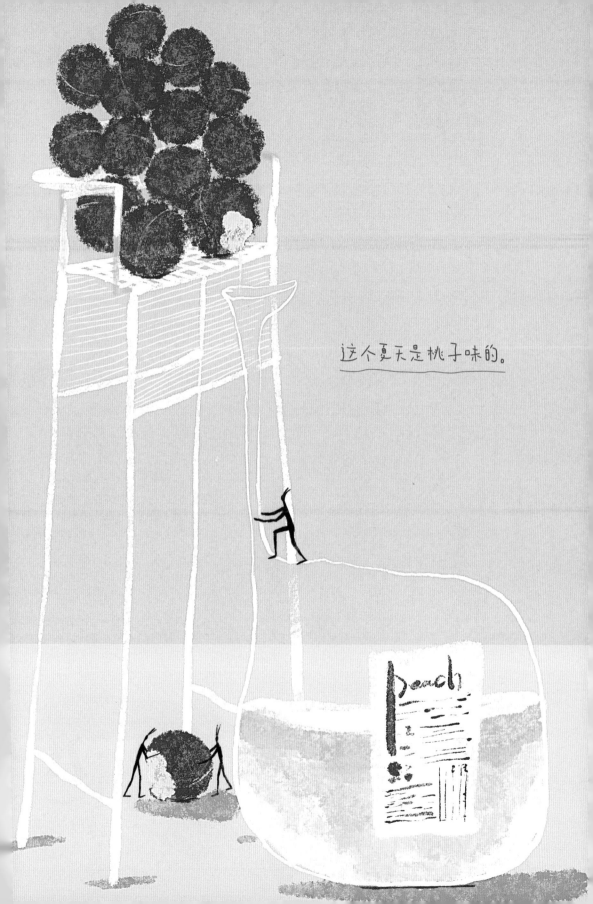

这个夏天是桃子味的。

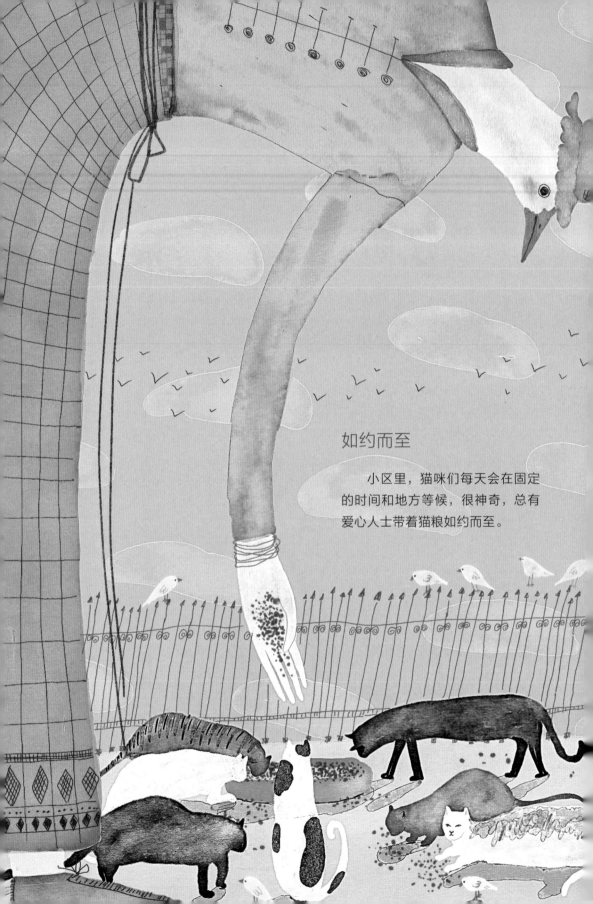

如约而至

小区里，猫咪们每天会在固定的时间和地方等候，很神奇，总有爱心人士带着猫粮如约而至。

分享的快乐

看到劲爆的八卦、好看的电视剧、有趣的书，我会忍不住和闺蜜分享。

几个说得上话的好朋友，找一个安静的地方，喝喝咖啡、聊聊天，吐槽一下各自的生活，也很惬意。无论开心还是难过，有人分享，也是一种幸福。

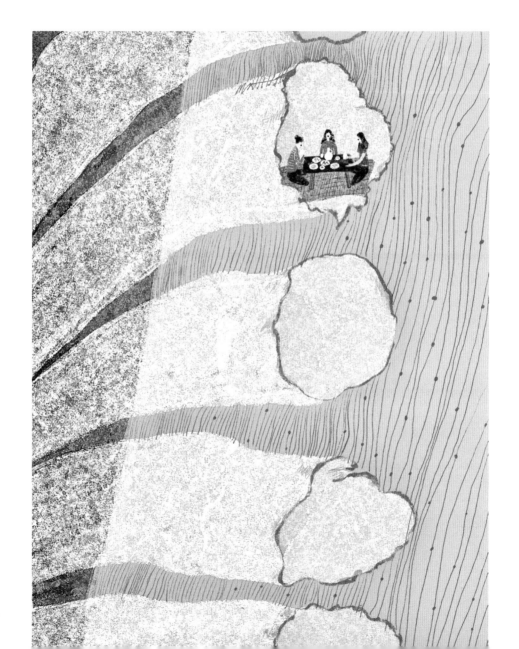

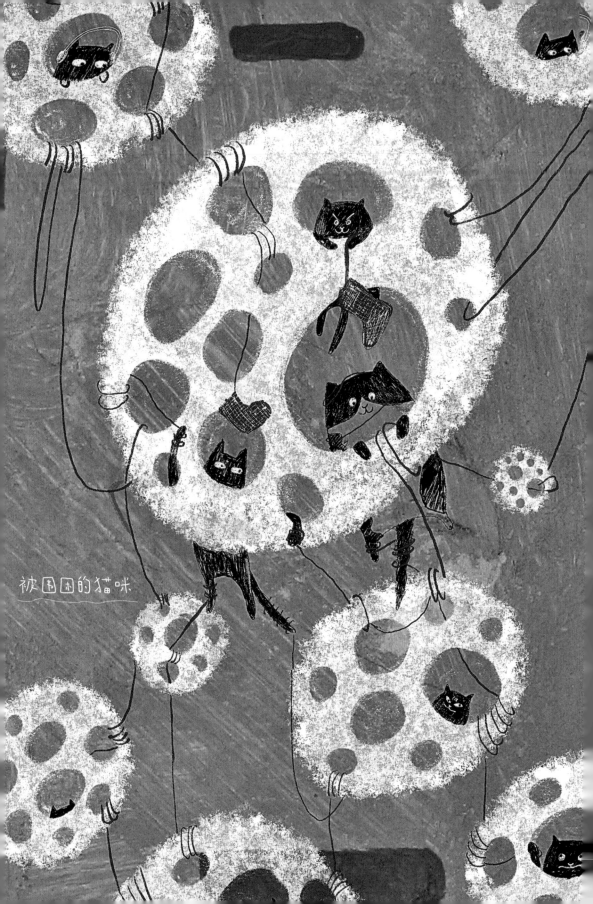

被围困的猫咪

采果子的小猫咪

你们知道吗？其实有些小猫咪是爱劳动的。每天都会早早起床，提起篮子去森林里摘果子。今天的果子特别新鲜。

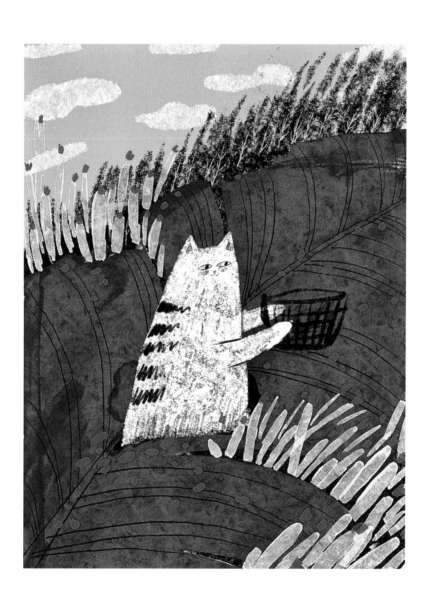

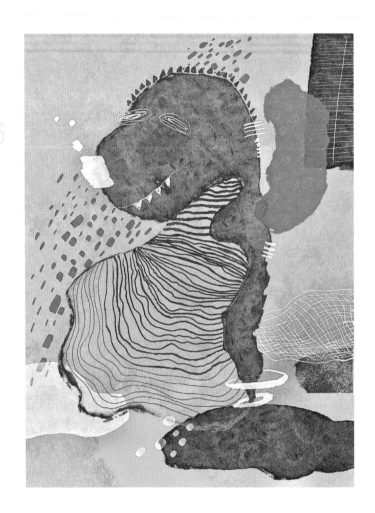

像小朋友一样涂鸦吧

　　乔纳森·范伯格曾说，每个孩子都是艺术家。我们常常去博物馆，想从名作中汲取养分，其实很多艺术家的灵感来源于儿童的作品。

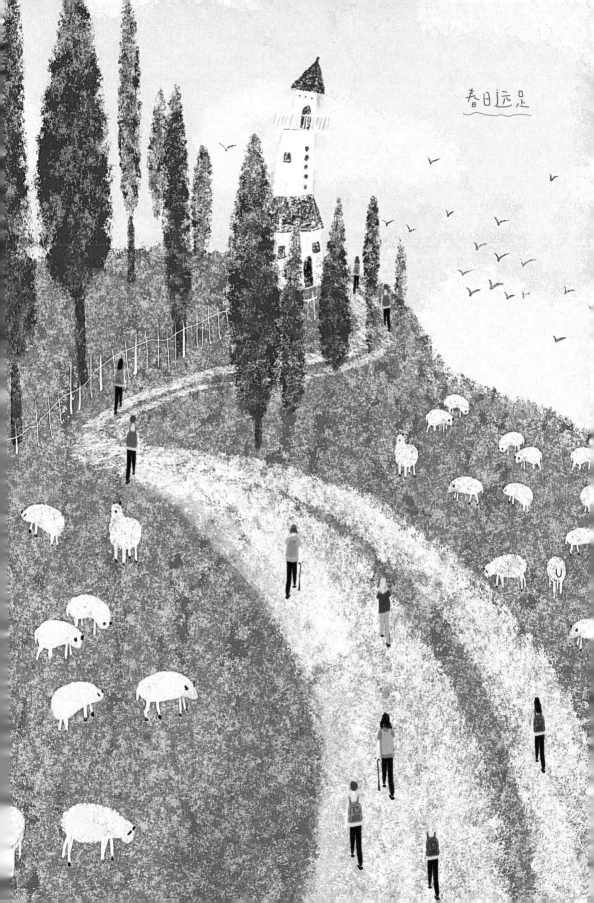

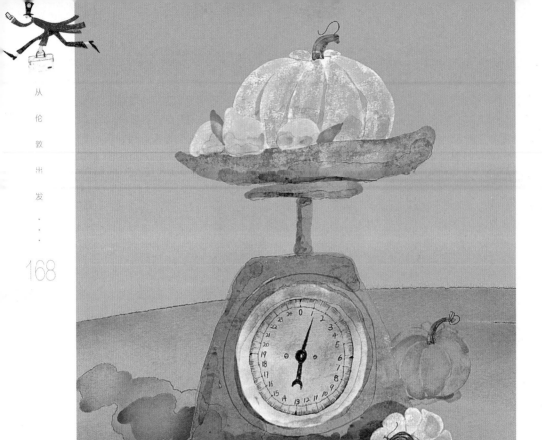

英国集市的烟火气

去集市走走，是了解一座城市最接地气的方式。

在英国留学的时候，我最喜欢逛英国各个城市大大小小的集市。让我印象最深刻的有四个，第一个当然是伦敦的博罗市场，这里有我最喜爱的生蚝摊，很新鲜，其实博罗市场最有名的是蘑菇饭。第二个是伦敦旧货市场，和博罗市场给人的感受完全不一样，这里有二手衣物，中间是美食街，有咖啡、果汁和各国美食，其中一家果汁店和素食摊位很受我青睐。第三个是利兹的柯克盖特市场，这是欧洲最大的室内集市，我的感觉就是一个字——大。第四个是伯明翰的菜市场，在这里可以体验本地人的生活，室外售卖的区域每天下午四点开始大特卖，一筐菜就几毛钱。室内区域，生活用品、符合各国人口味的食品、各种海鲜和肉类都应有尽有。

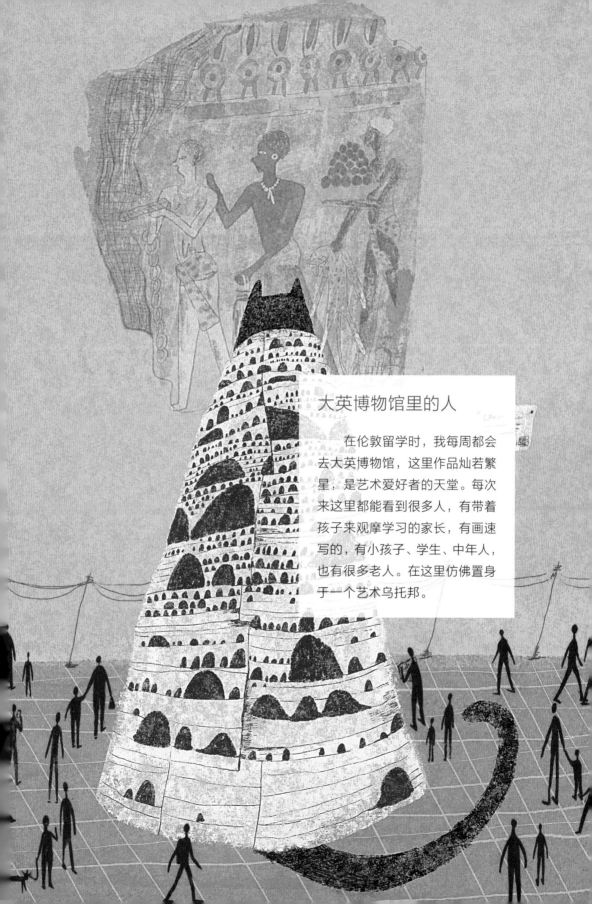

大英博物馆里的人

在伦敦留学时，我每周都会去大英博物馆，这里作品灿若繁星，是艺术爱好者的天堂。每次来这里都能看到很多人，有带着孩子来观摩学习的家长，有画速写的，有小孩子、学生、中年人，也有很多老人。在这里仿佛置身于一个艺术乌托邦。

带着狗狗去爬山

 在英国的时候，经常看到有主人带着狗狗爬山。听说
狗狗去过的地方越多，它会变得越聪明。英国山间到处都
有湖泊小溪，下山的时候总会看到主人在帮狗狗洗爪子。
在英国街道上会经常看到狗狗在商店门口等候着主人。

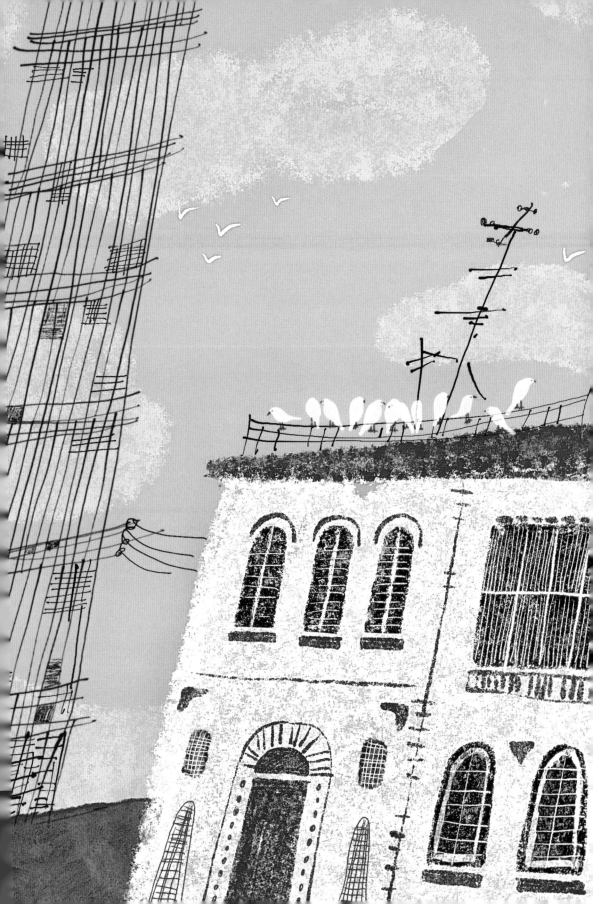

猫咪陪妈妈织毛衣

我有一个会缝纫、会织毛衣的妈妈，她总是一针一线编织毛衣。妈妈到现在都保留着织毛衣的爱好，家里的猫咪也很感兴趣，妈妈织着毛衣，猫咪在旁边玩毛线，每每都会把自己缠住……

小时候我特别喜欢看妈妈织毛衣，现在我家猫咪喜欢看我妈妈织毛衣。

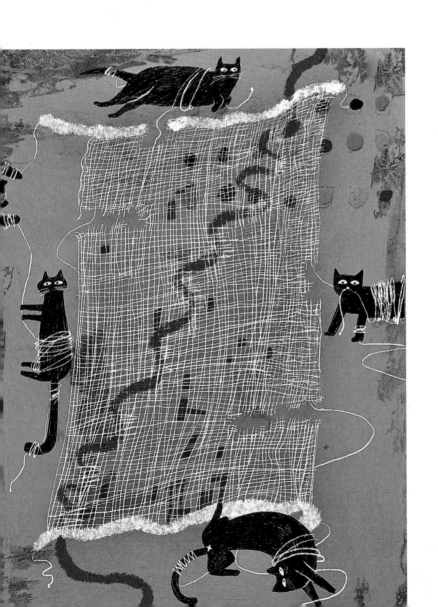

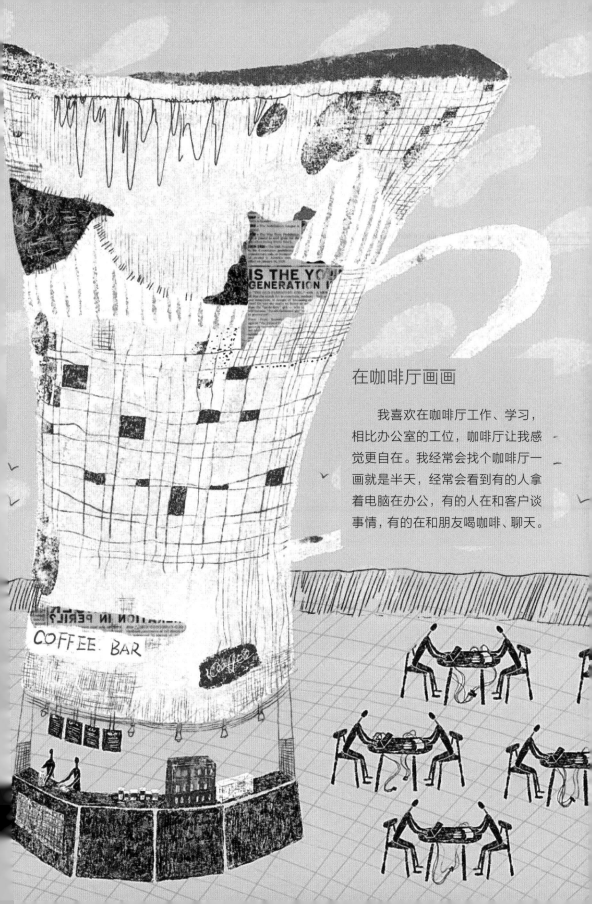

在咖啡厅画画

　　我喜欢在咖啡厅工作、学习，相比办公室的工位，咖啡厅让我感觉更自在。我经常会找个咖啡厅一画就是半天，经常会看到有的人拿着电脑在办公，有的人在和客户谈事情，有的在和朋友喝咖啡、聊天。

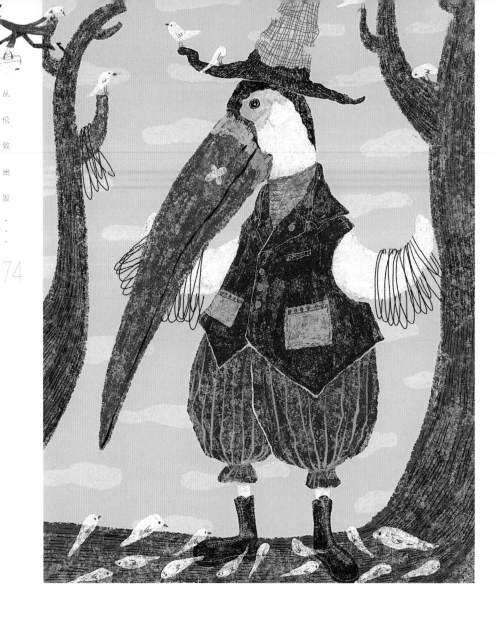

动物园遇到"大嘴先生"

赶在暑期尾声，来逛上海野生动物园，虽然天气十分炎热，也
挡不住大家逛动物园的热情，到处都是人山人海。

老虎扑食是动物园最紧张刺激的表演，百兽山剧场的动物表演
也是座无虚席，坐上观光大巴进入猛兽区让我兴奋不已，最惬意的
是熊猫馆的小熊猫，只看到几只，还是在屁股朝天睡觉的小熊猫。

巨嘴鸟嘴巴的颜色鲜艳夺目，一下子就吸引了我的目光，它们
的嘴巴占据了身体的三分之一。隔壁的金刚鹦鹉在那里叽叽喳喳，
而巨嘴鸟总是优雅地站在树枝上。

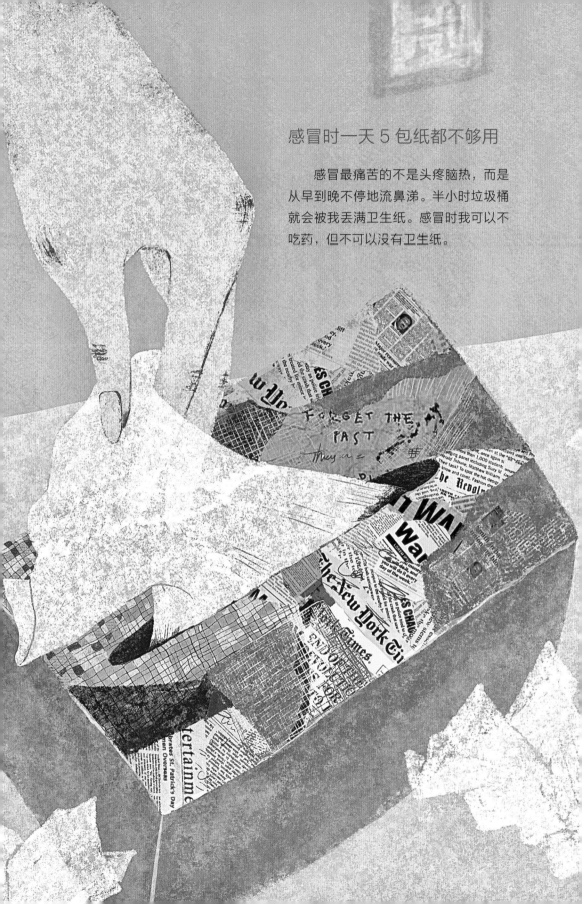

感冒时一天 5 包纸都不够用

感冒最痛苦的不是头疼脑热,而是从早到晚不停地流鼻涕。半小时垃圾桶就会被我丢满卫生纸。感冒时我可以不吃药,但不可以没有卫生纸。

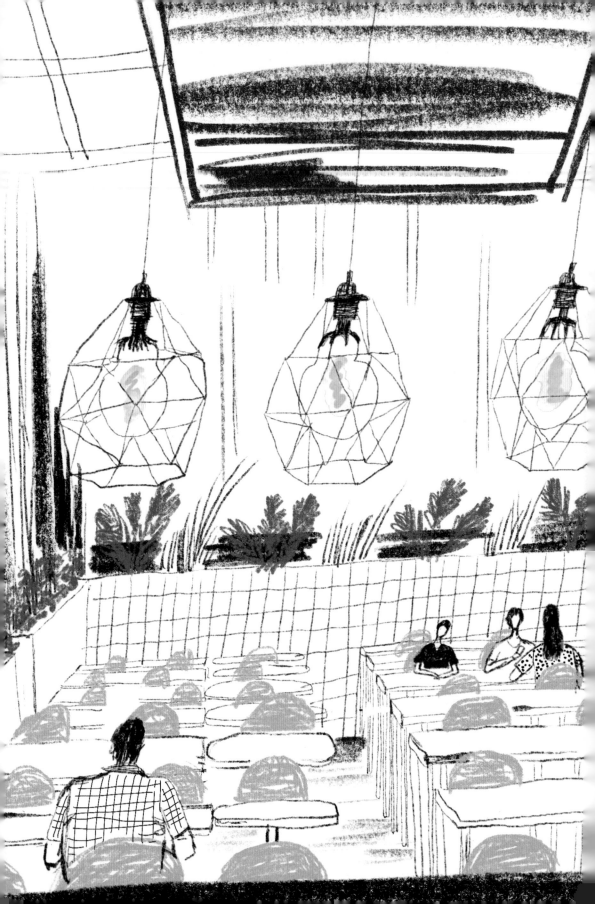

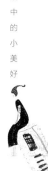

逛宜家，吃饭

　　去宜家采购画框，人不多，比较安静，顺便吃了个饭。
我喜欢上海宜家北蔡店的餐厅设计，空间也比其他家大
很多。

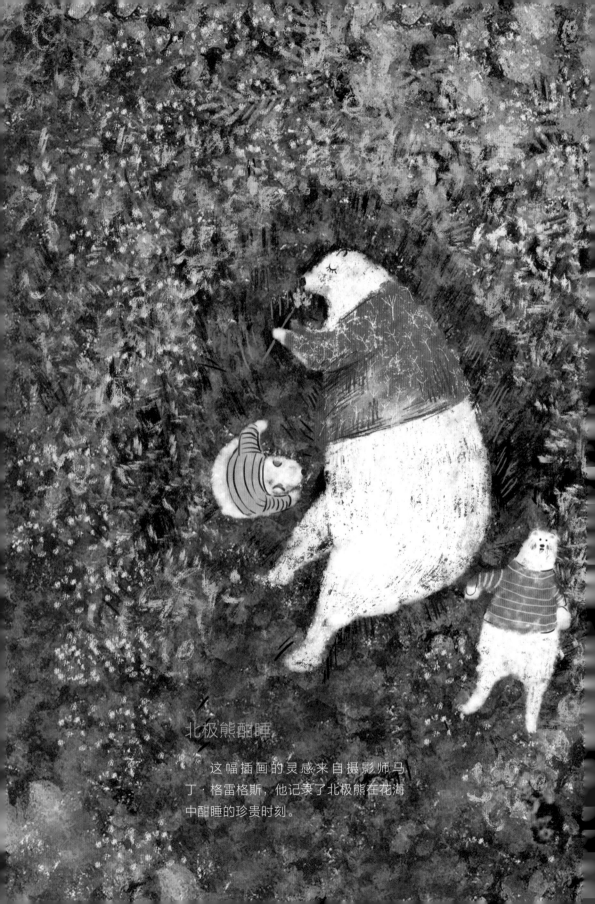

北极熊酣睡

这幅插画的灵感来自摄影师马丁·格雷格斯，他记录了北极熊在花海中酣睡的珍贵时刻。

用火柴搭建传送门

　　新冠肺炎疫情挡住了很多人的出行计划，现在想去好多地方。如果有传送门，你希望打开门后出现在哪里？我希望打开门后看到的是一片大海。

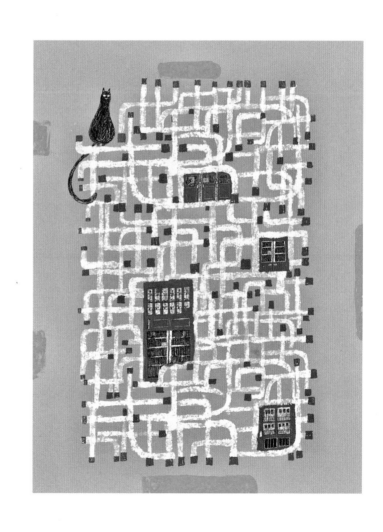

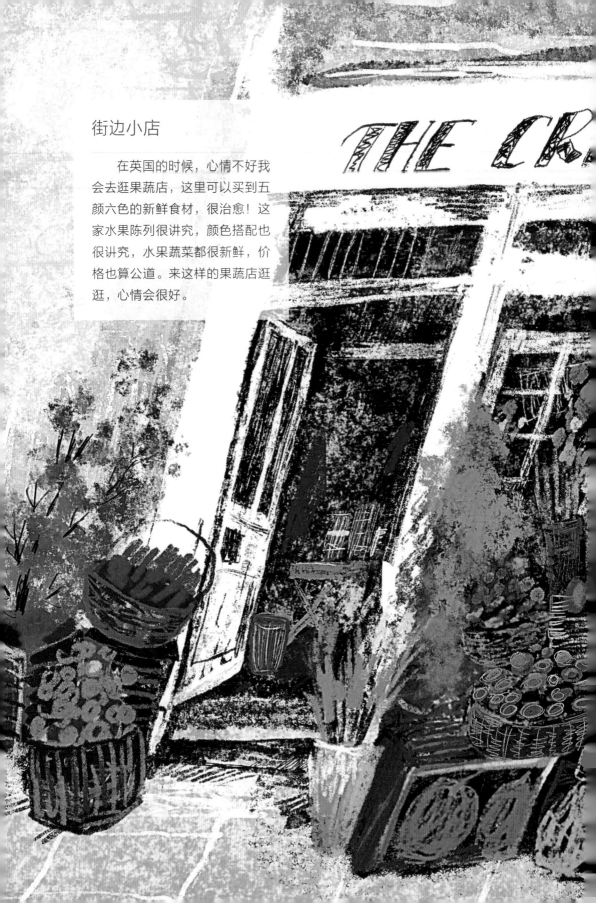

街边小店

　　在英国的时候，心情不好我会去逛果蔬店，这里可以买到五颜六色的新鲜食材，很治愈！这家水果陈列很讲究，颜色搭配也很讲究，水果蔬菜都很新鲜，价格也算公道。来这样的果蔬店逛逛，心情会很好。

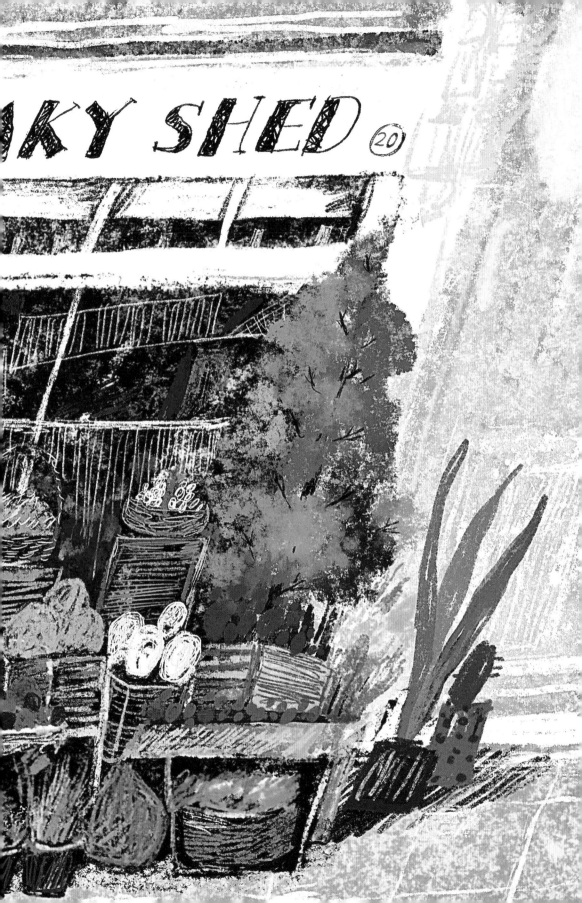

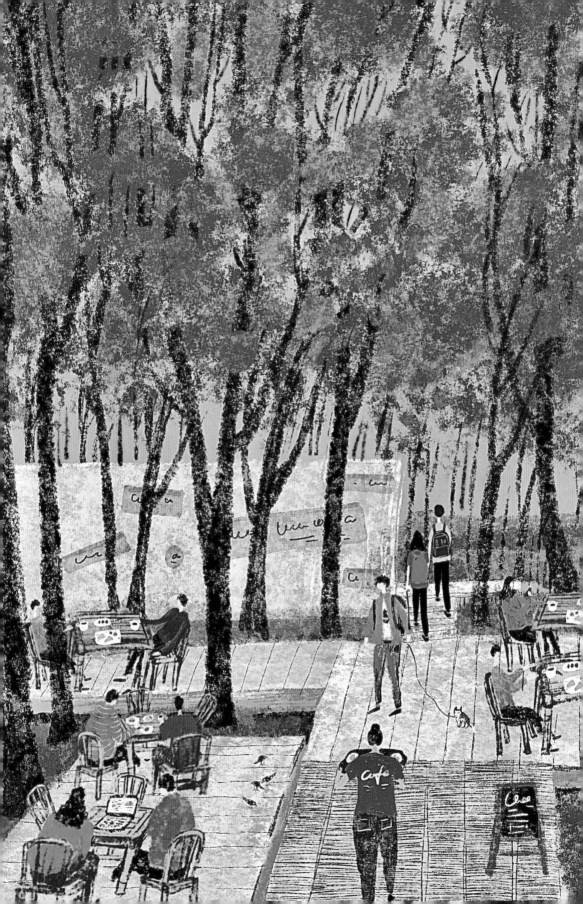

咖啡花园

　　去咖啡花园可以沿着滨江走，一路都可以看到江边的风景，傍晚会看到夕阳和晚霞。在咖啡花园让我感觉好像回到了小时候，在院子里的树荫底下，坐着板凳乘凉。

酒瓶收藏者的快乐

　　我喜欢收集各种各样的酒瓶。每次去咖啡厅或者酒吧的时候，摆在橱窗的酒瓶总是很吸引我。

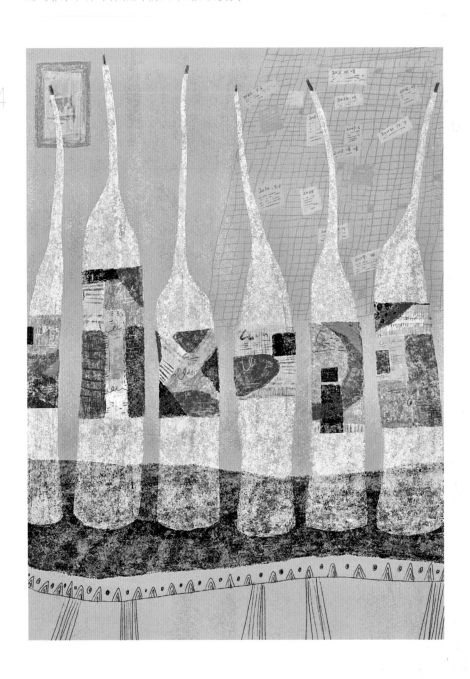

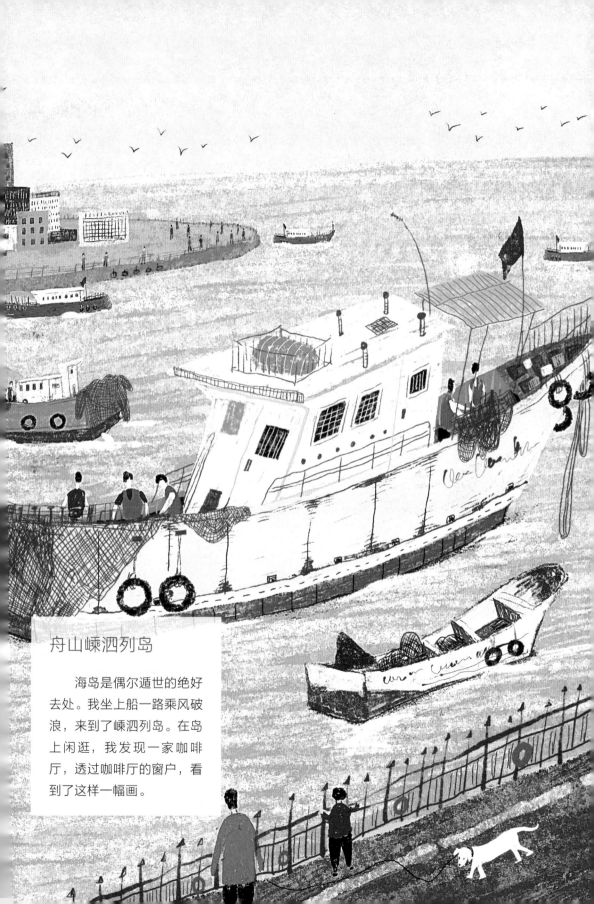

舟山嵊泗列岛

　　海岛是偶尔遁世的绝好去处。我坐上船一路乘风破浪，来到了嵊泗列岛。在岛上闲逛，我发现一家咖啡厅，透过咖啡厅的窗户，看到了这样一幅画。

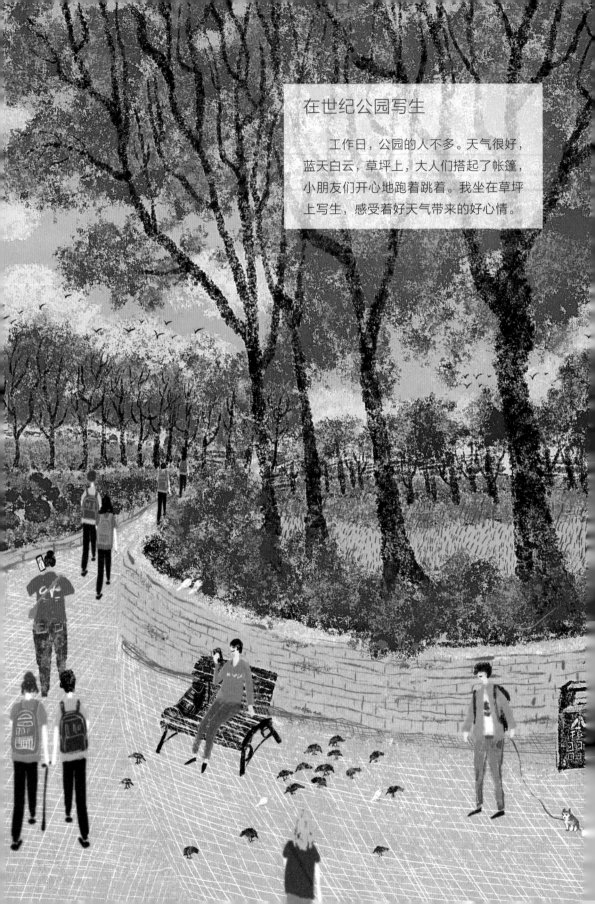

在世纪公园写生

　　工作日，公园的人不多。天气很好，
蓝天白云，草坪上，大人们搭起了帐篷，
小朋友们开心地跑着跳着。我坐在草坪
上写生，感受着好天气带来的好心情。

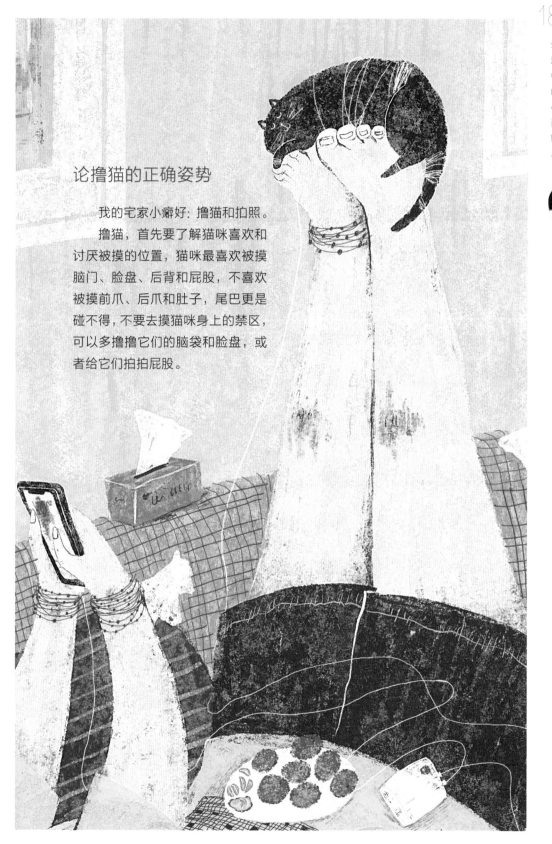

论撸猫的正确姿势

　　我的宅家小癖好：撸猫和拍照。
　　撸猫，首先要了解猫咪喜欢和
讨厌被摸的位置，猫咪最喜欢被摸
脑门、脸盘、后背和屁股，不喜欢
被摸前爪、后爪和肚子，尾巴更是
碰不得，不要去摸猫咪身上的禁区，
可以多撸撸它们的脑袋和脸盘，或
者给它们拍拍屁股。

梦想中的小房子

想中的小房子

03

dream houses

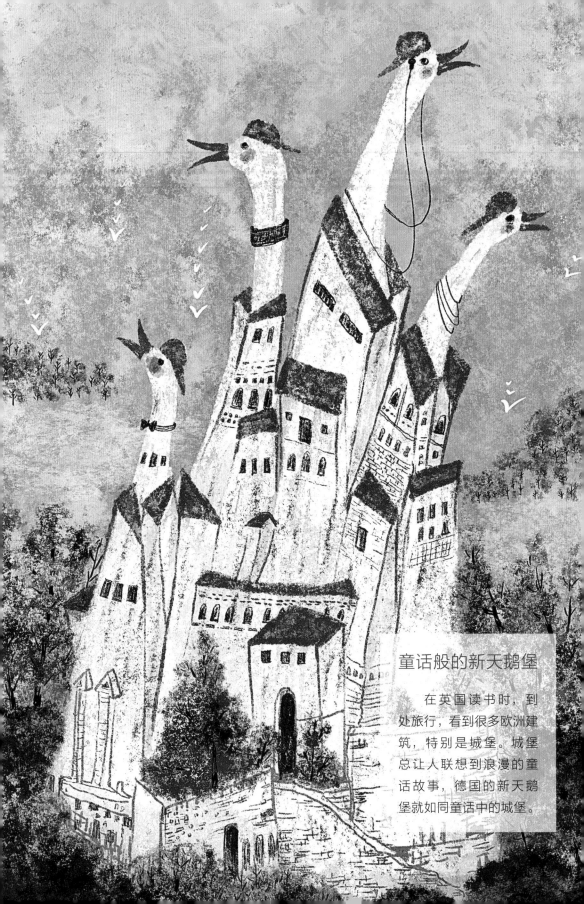

童话般的新天鹅堡

在英国读书时，到
处旅行，看到很多欧洲建
筑，特别是城堡。城堡
总让人联想到浪漫的童
话故事，德国的新天鹅
堡就如同童话中的城堡。

咖啡屋

　　路过这样的咖啡屋，闻到咖啡豆散发出的香气，会不自觉地走进去，来一杯。

　　我喜欢英国伦敦的 200 咖啡店，每次路过都会点一杯拿铁配一个小可颂，开启一天忙碌的学习生活。

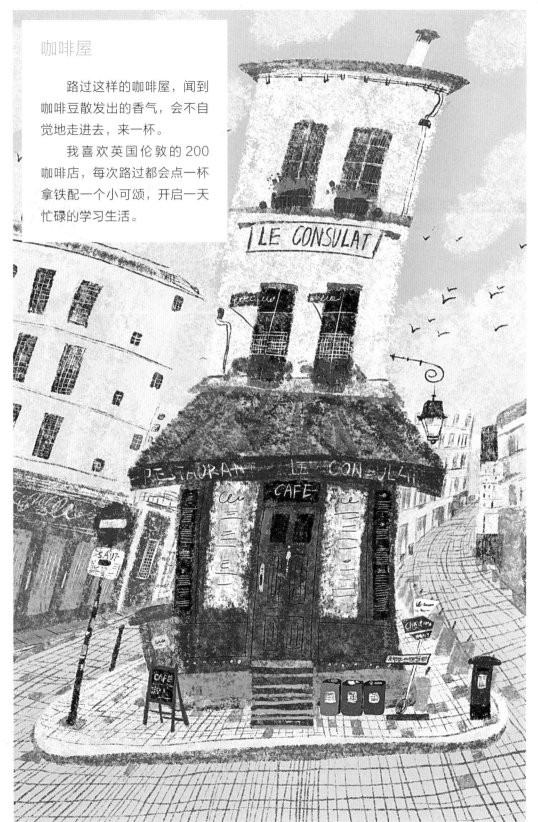

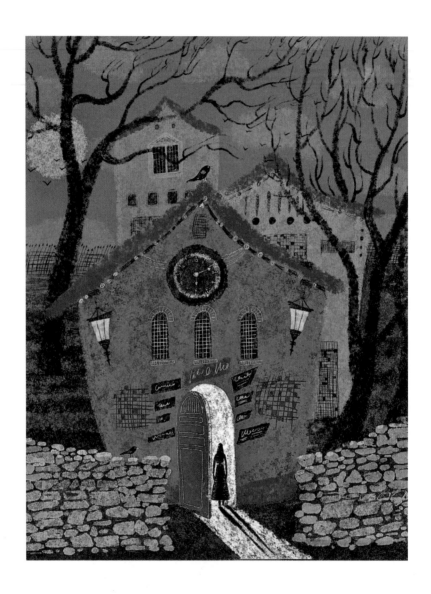

乡村的夜晚

　　小时候，夏天的夜晚，我喜欢去捉萤火虫，把萤火虫装在瓶子里带回家。

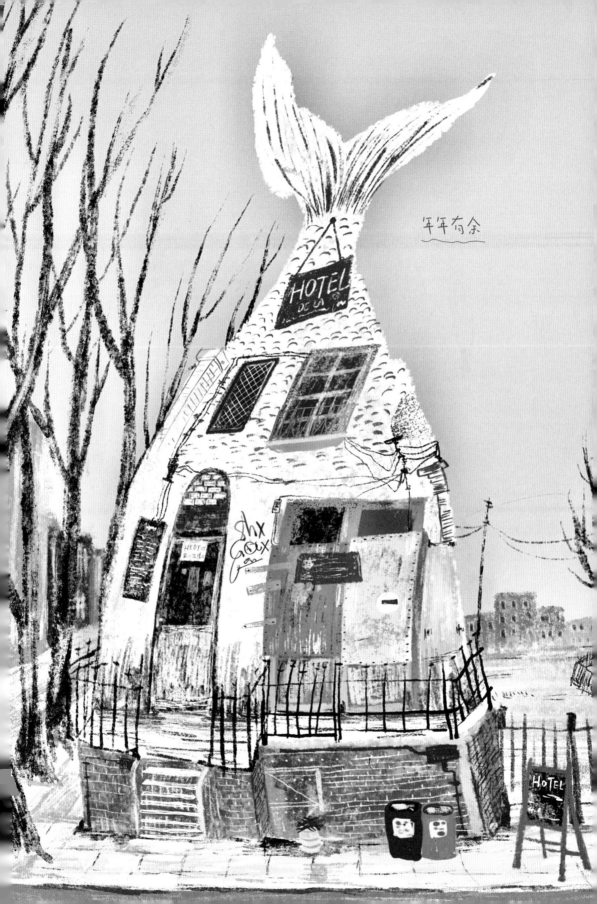

年年有余

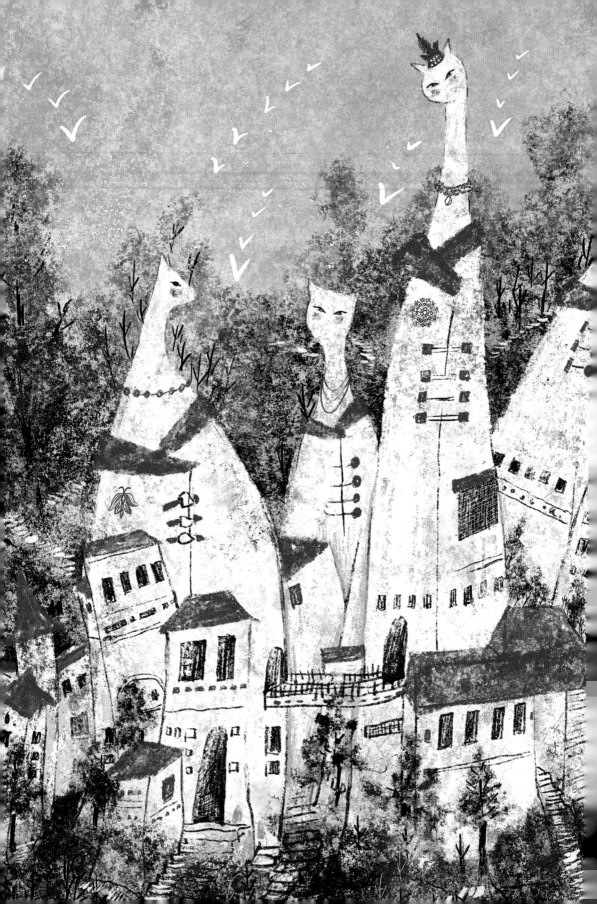

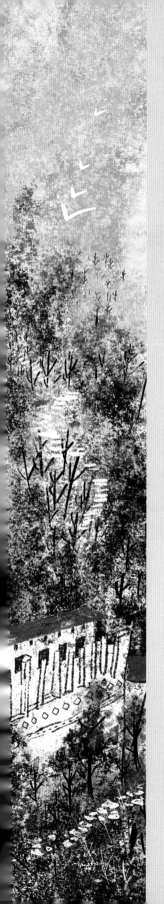

猫咪的城堡

　　我遇到的欧洲人都很喜欢养猫，在英国上学期间遇到的所有老师家里都有猫，英国有些小店的店主也会养猫。走在土耳其的大街小巷，地铁站内，也都是流浪猫。

没有灵感时就甩开膀子涂鸦吧

　　有一天，我正觉得没有灵感的时候，看到桌上没有吃完的梨，就涂鸦起来，于是有了这间梨子屋。

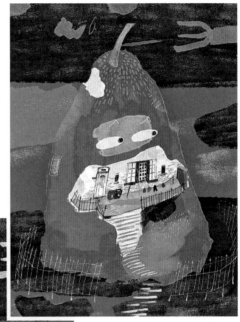

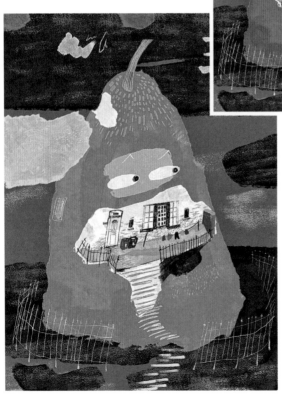

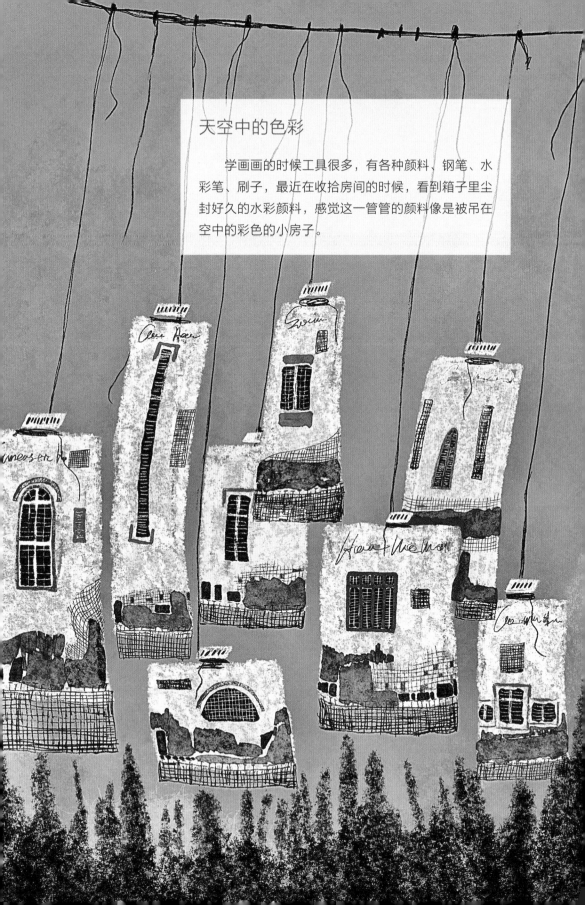

天空中的色彩

　　学画画的时候工具很多，有各种颜料、钢笔、水彩笔、刷子，最近在收拾房间的时候，看到箱子里尘封好久的水彩颜料，感觉这一管管的颜料像是被吊在空中的彩色的小房子。

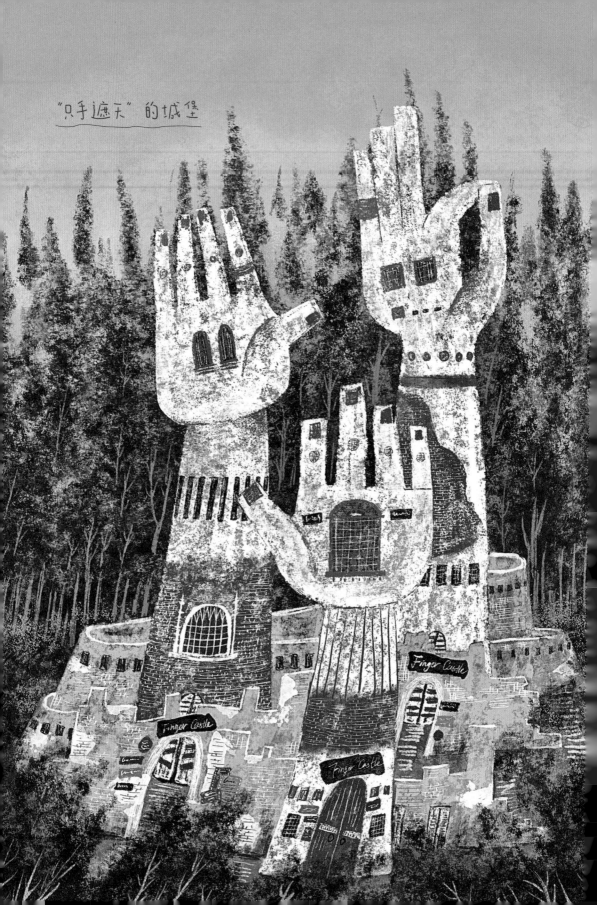

"只手遮天" 的城堡

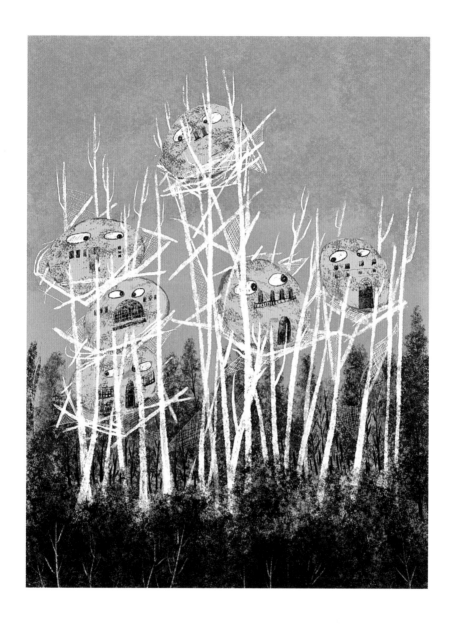

树上的小房子

　　大多数鸟喜欢将鸟巢搭在树上，也有一些鸟把鸟巢搭在房檐下，比如说燕子，这样远离地面，可以达到自然通风的效果，不会潮湿。鸟儿真是聪明，还会把鸟巢搭在有树叶的树上，夏日炎炎的时候，树叶可以挡住阳光的直射。

一觉醒来，积雪覆盖了整个城市。

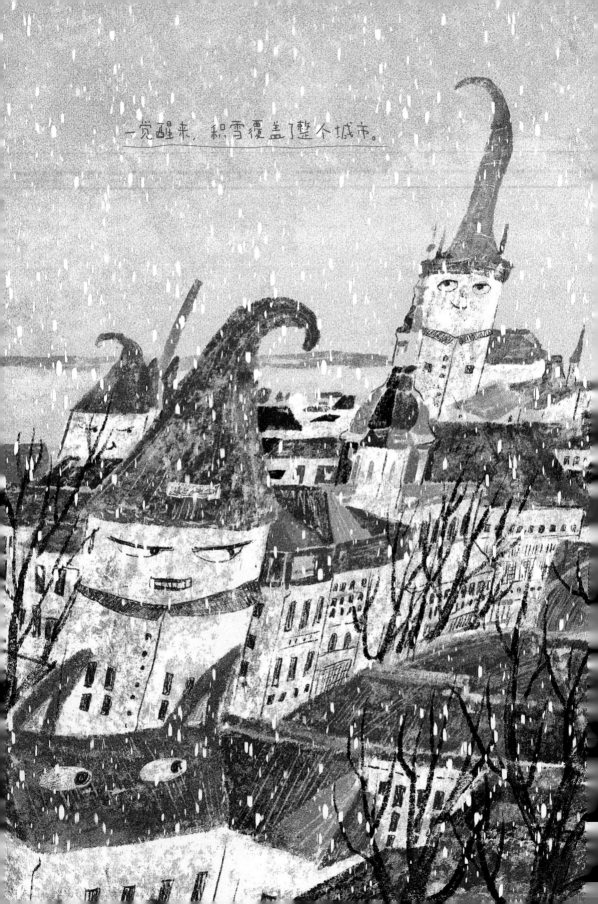

小兔子的房子

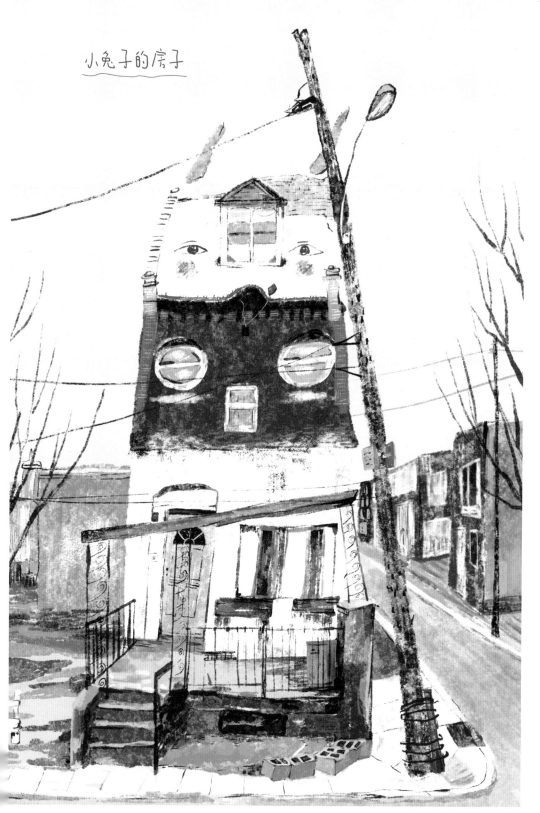

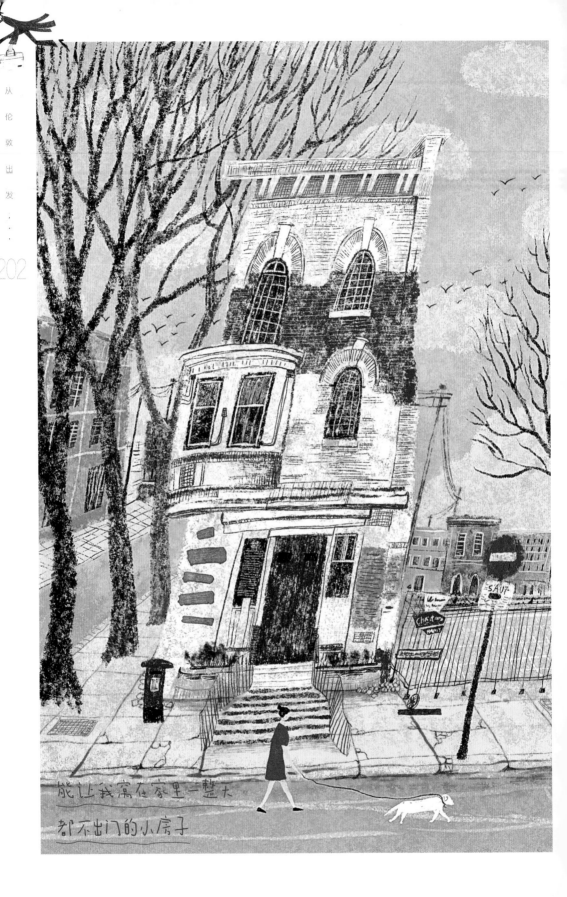

能让我窝在家里一整天
都不出门的小房子

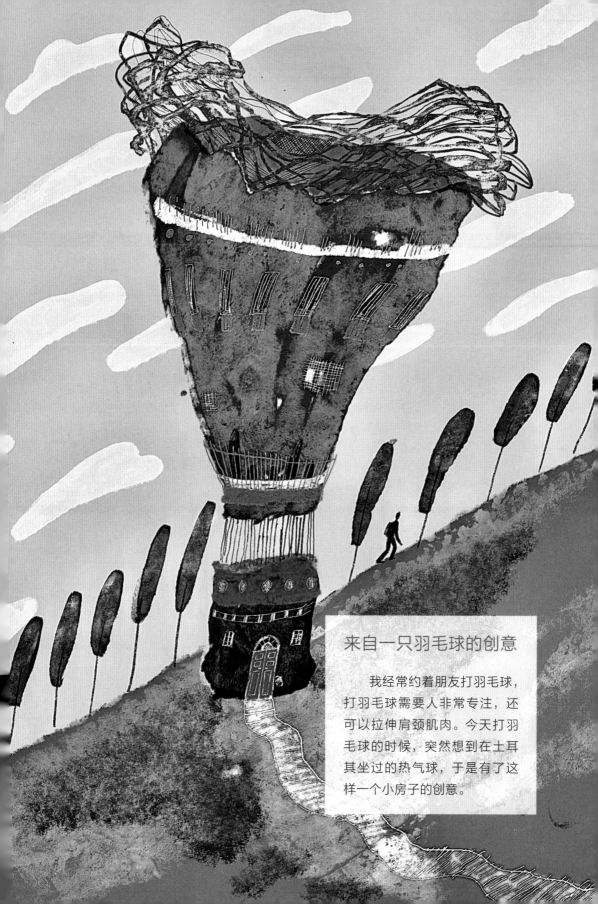

来自一只羽毛球的创意

 我经常约着朋友打羽毛球，打羽毛球需要人非常专注，还可以拉伸肩颈肌肉。今天打羽毛球的时候，突然想到在土耳其坐过的热气球，于是有了这样一个小房子的创意。

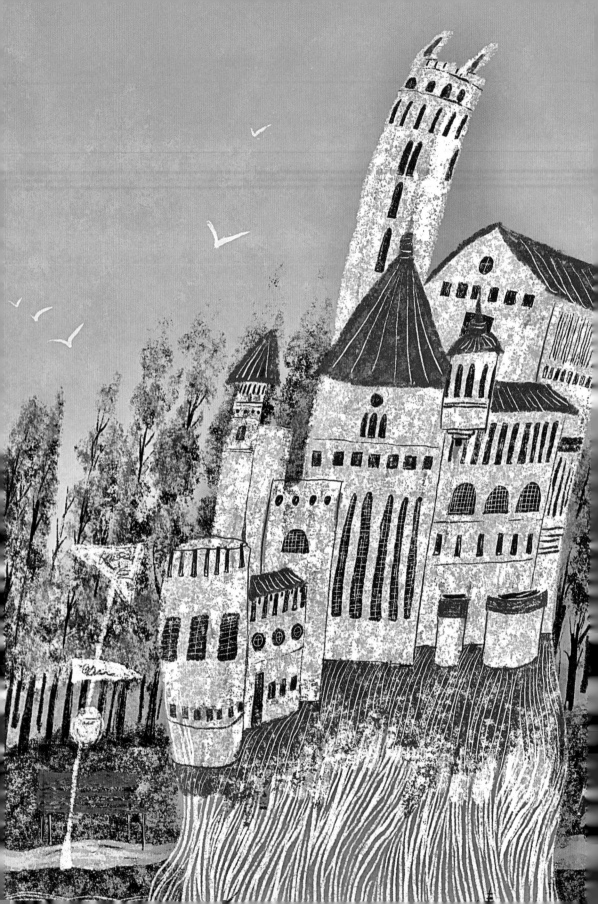

会游泳的小房子

这是一个可以沿着小河周游全世界的小房子。

很多人都有想要周游世界的梦想，如果真的有会游泳的小房子，就可以像宫崎骏电影中的移动城堡一样，沿着河流去全世界看风景啦！

江边咖啡

　　有一段时候经常喝麦咖啡，今天在江边散步的时候看到亮眼的咖啡车，又点了一杯麦咖啡。

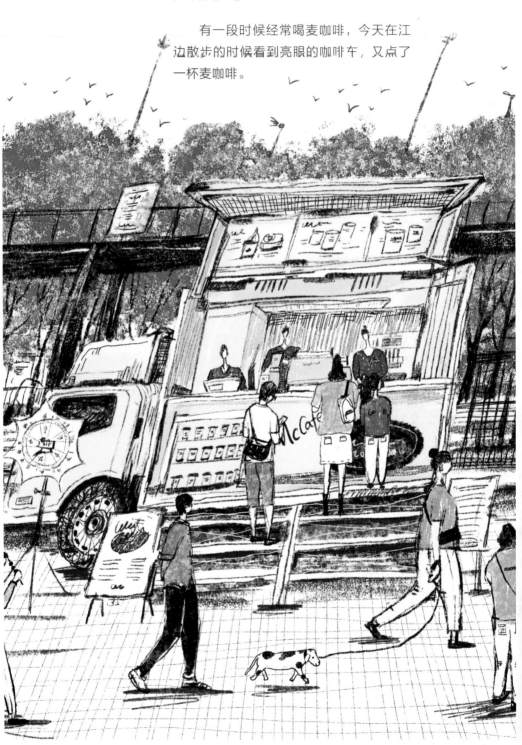

最爱画这样奇奇怪怪的小房子，

住在里面大概没有烦恼吧！

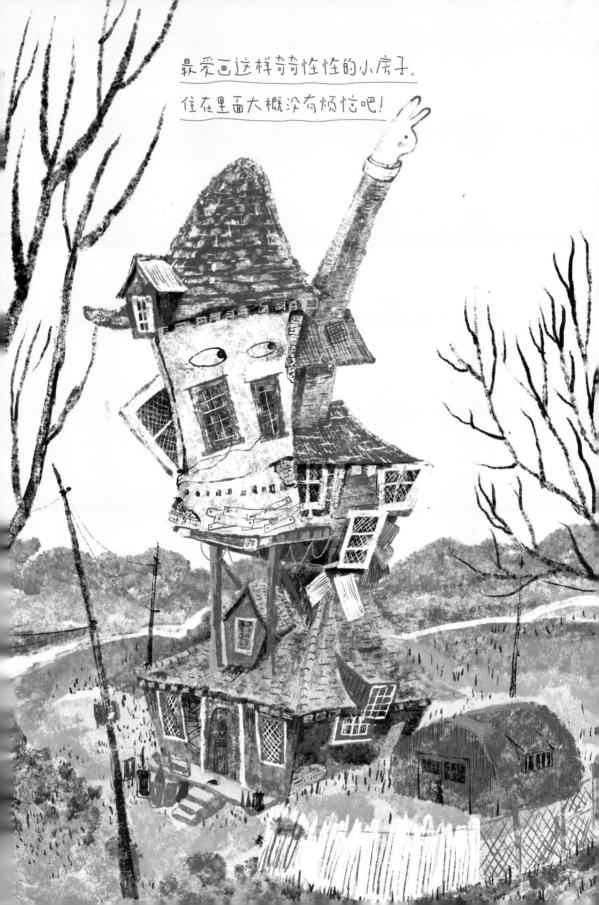

树林间的小木屋

比起熙熙攘攘的城市，我更喜欢
山间树林的小木屋。有次在土耳其，
住过一次这样的小木屋。那是 个山
庄上的度假村，周围被山林、小溪围
绕着，小木屋内陈设简单，只有榻榻
米和一张床，每个小木屋门口的平台
上放着一张桌子，早上可以在溪边吃
早餐，晚上可以在屋门口乘凉。

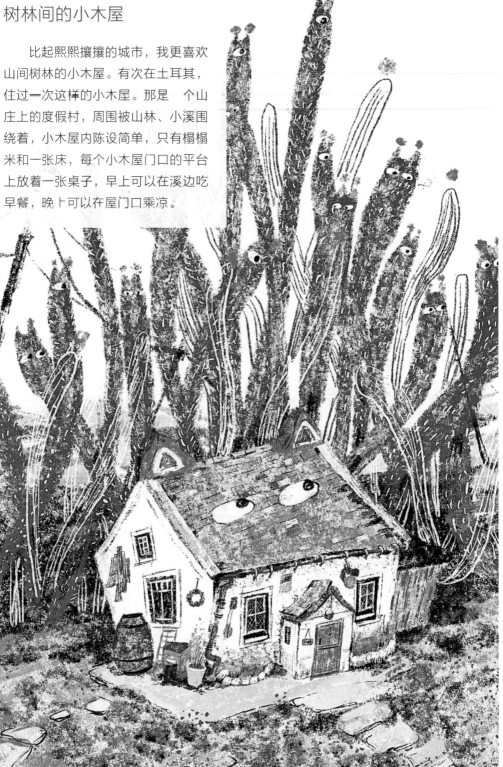

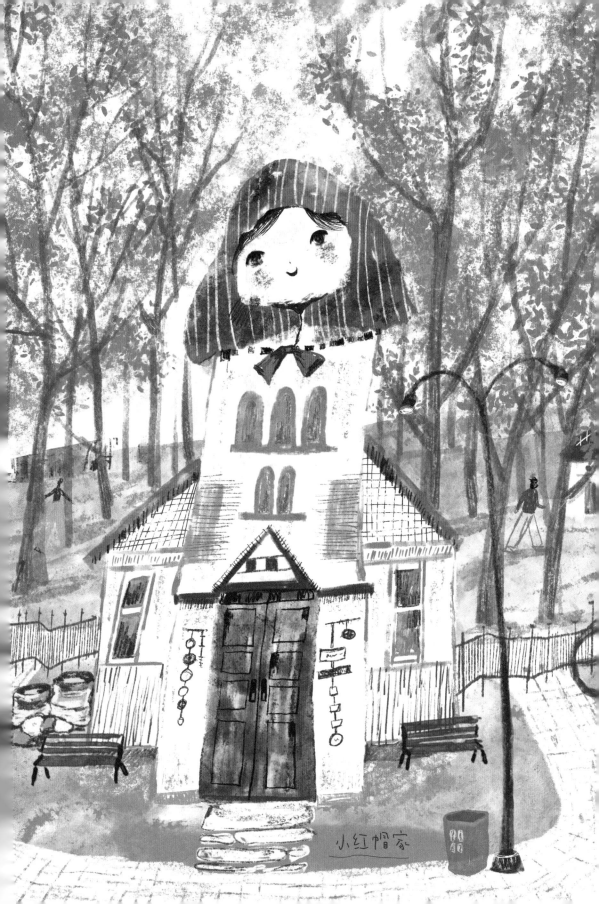

小红帽家

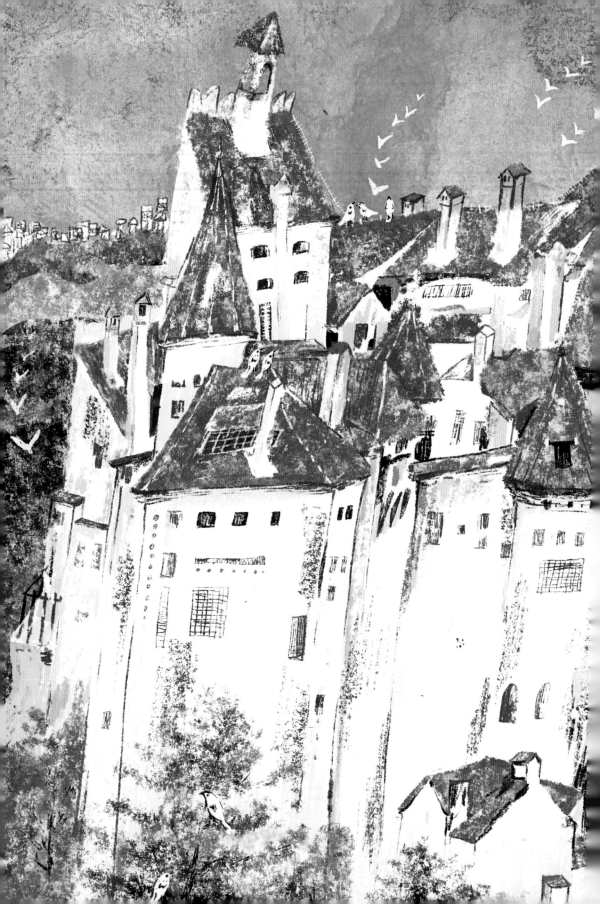

布朗城堡

布朗城堡太美了，爱尔兰作家斯托克撰写的小说《德古拉》就是以这座城堡为背景的。

我一直相信，勇敢地大步向前，
就会跨过所有的困难。

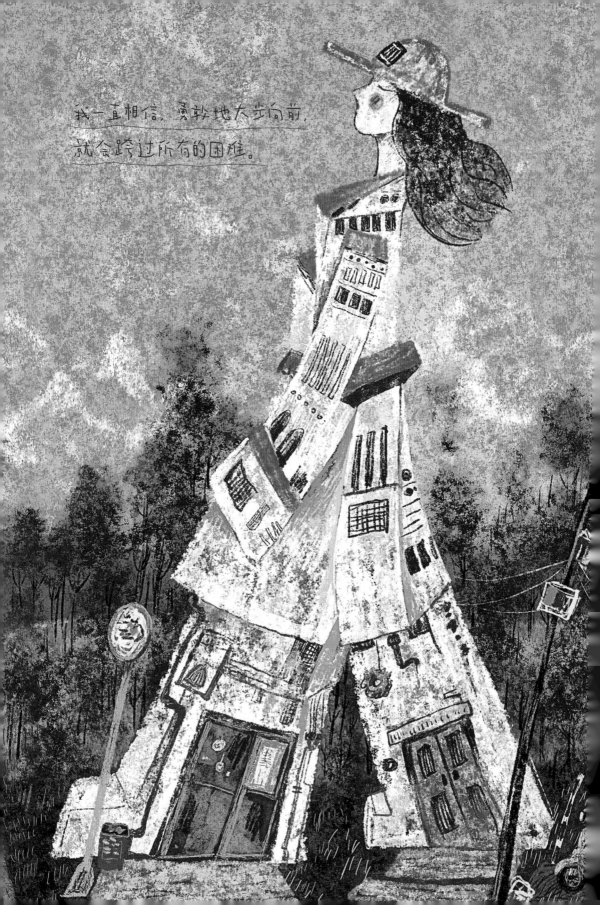

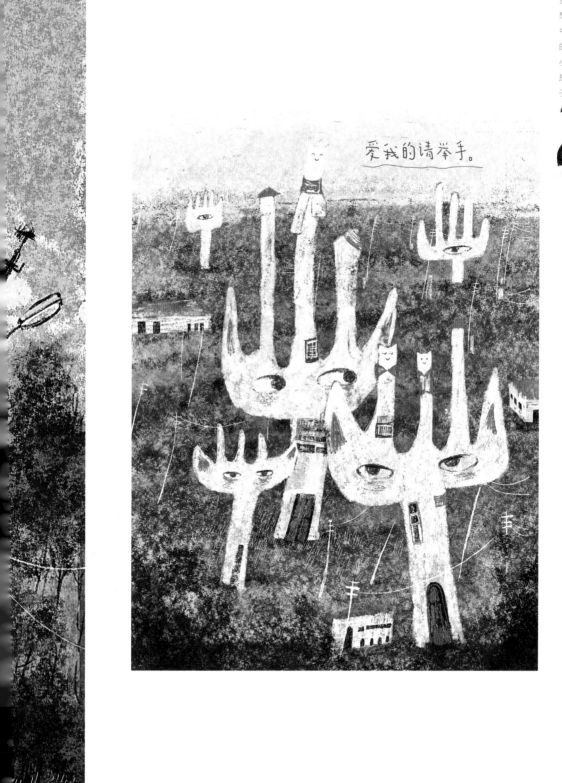

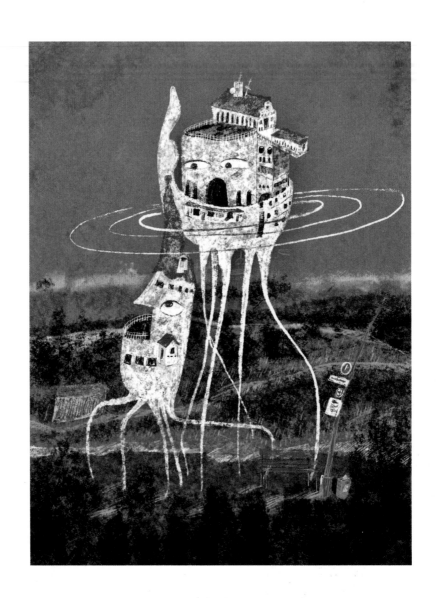

奇奇怪怪的小房子

总是会有莫名其妙的想法，于是就有了这样那样奇奇怪怪的小
房子。

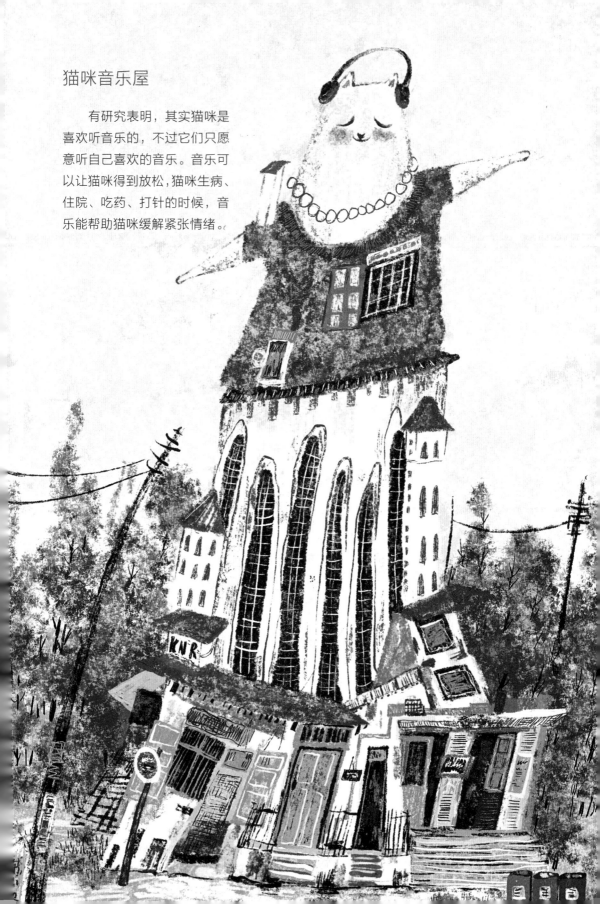

猫咪音乐屋

　　有研究表明，其实猫咪是喜欢听音乐的，不过它们只愿意听自己喜欢的音乐。音乐可以让猫咪得到放松，猫咪生病、住院、吃药、打针的时候，音乐能帮助猫咪缓解紧张情绪。

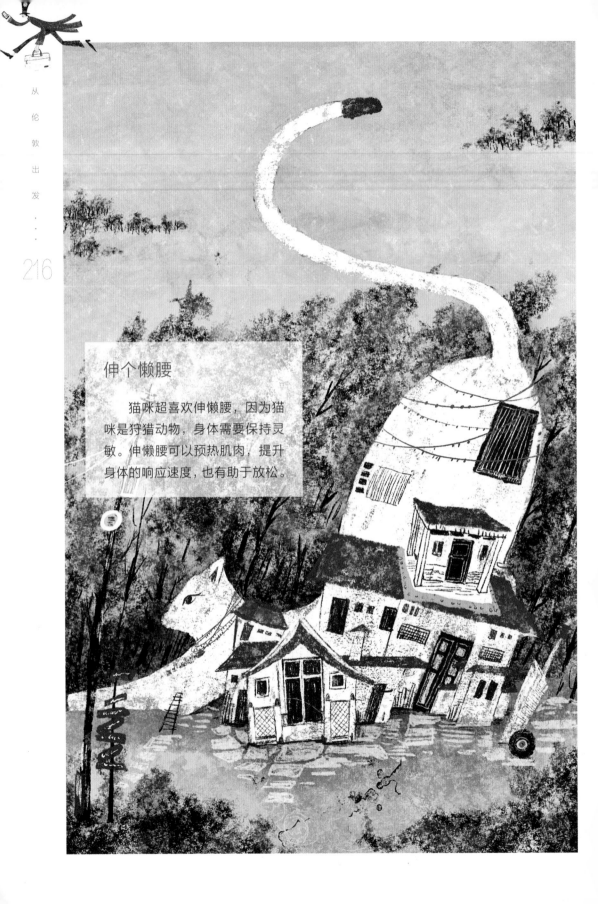

伸个懒腰

　　猫咪超喜欢伸懒腰，因为猫咪是狩猎动物，身体需要保持灵敏。伸懒腰可以预热肌肉，提升身体的响应速度，也有助于放松。

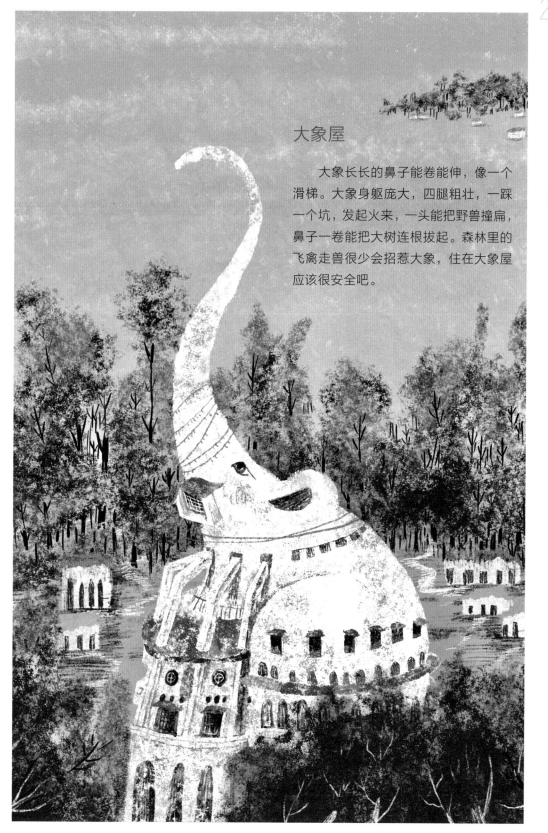

大象屋

　　大象长长的鼻子能卷能伸，像一个滑梯。大象身躯庞大，四腿粗壮，一踩一个坑，发起火来，一头能把野兽撞扁，鼻子一卷能把大树连根拔起。森林里的飞禽走兽很少会招惹大象，住在大象屋应该很安全吧。

小鹿屋

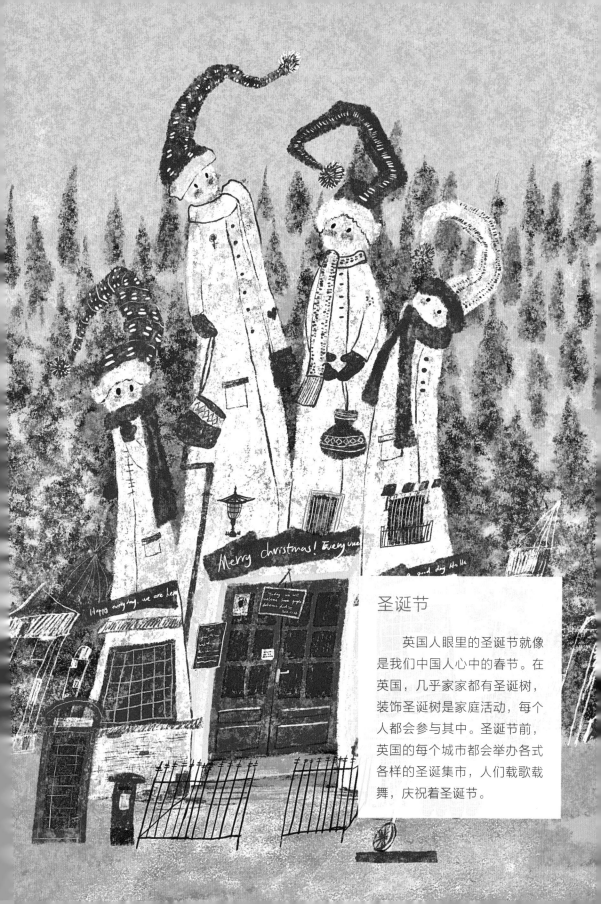

圣诞节

　　英国人眼里的圣诞节就像是我们中国人心中的春节。在英国，几乎家家都有圣诞树，装饰圣诞树是家庭活动，每个人都会参与其中。圣诞节前，英国的每个城市都会举办各式各样的圣诞集市，人们载歌载舞，庆祝着圣诞节。

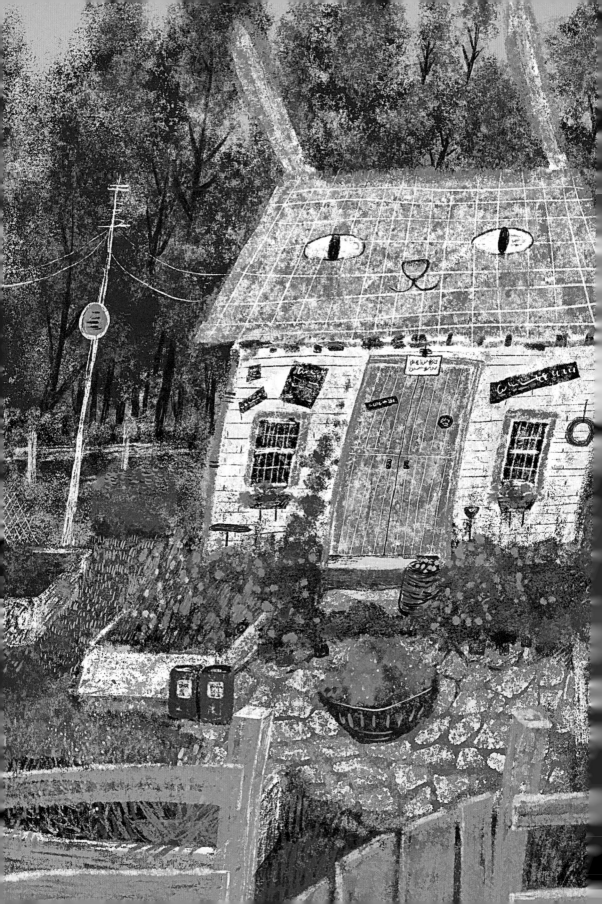

春天里的小房子

　　春天到了，清晨几声清脆的鸟叫声唤醒了我。推开窗户，清新的空气迎面扑来。环视小房子，这个普通的农家小屋是如此美丽。

速写小房子

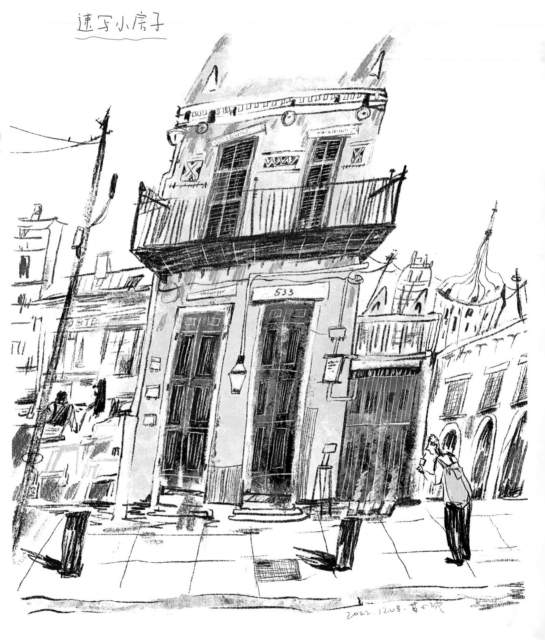

533

2022.12.08· 甘小吹

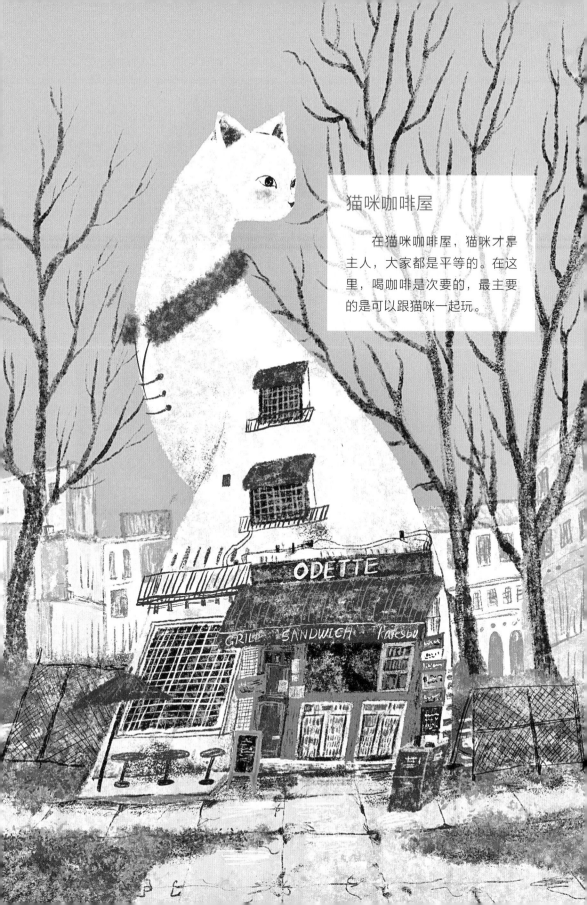

猫咪咖啡屋

　　在猫咪咖啡屋，猫咪才是主人，大家都是平等的。在这里，喝咖啡是次要的，最主要的是可以跟猫咪一起玩。

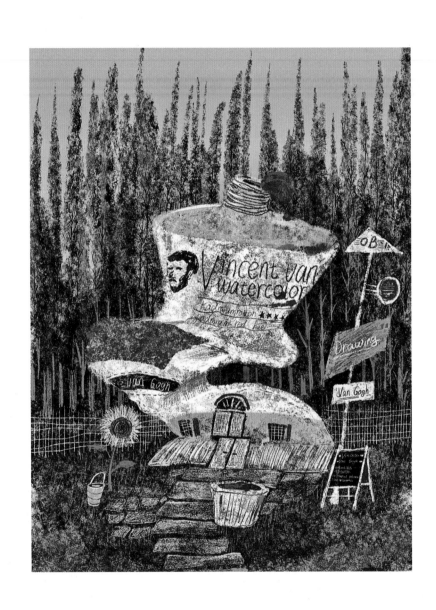

梵高住的房子

　　梵高的画以油画为主，所以我第一时间想到了颜料和颜料管。可能只有在创作的时候，他才不会感到孤独吧。

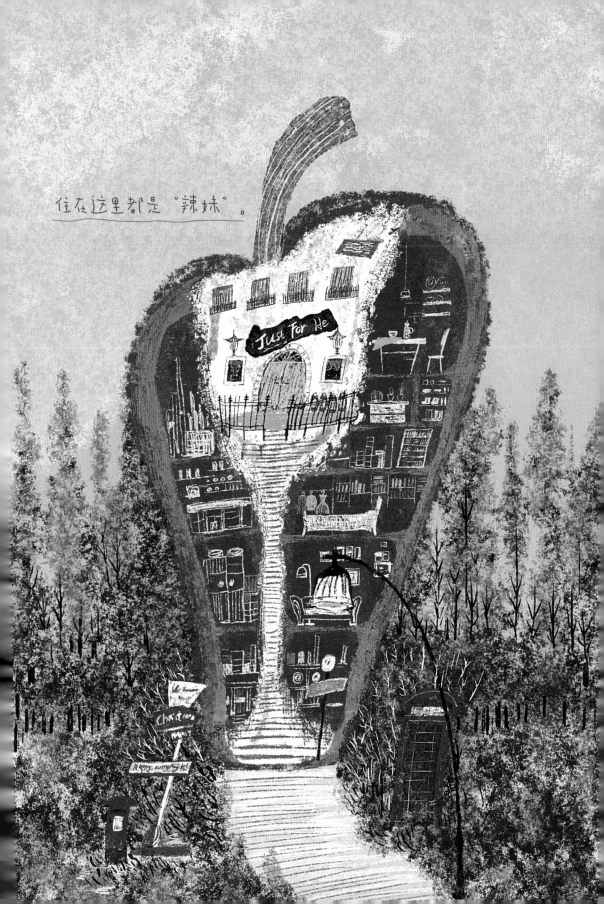

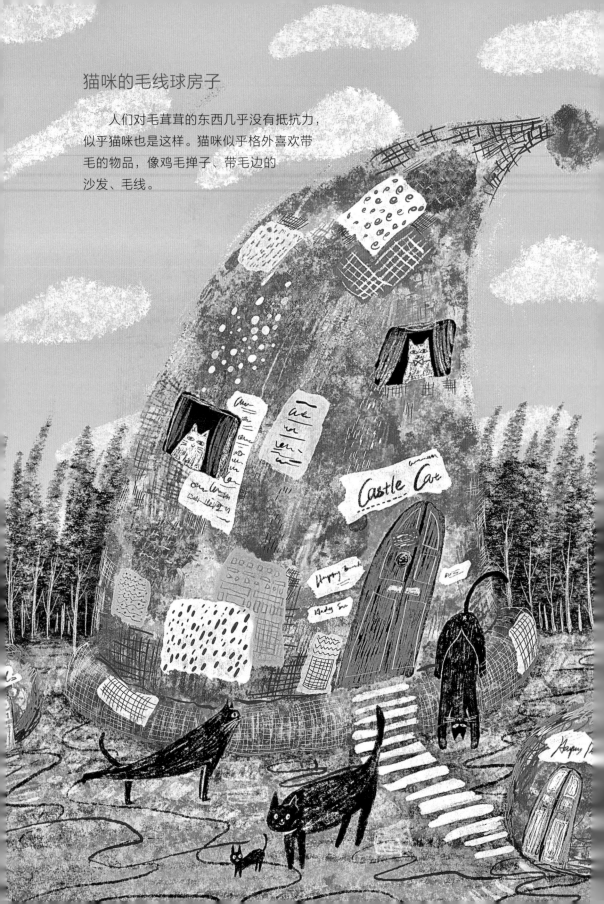

猫咪的毛线球房子

　　人们对毛茸茸的东西几乎没有抵抗力，似乎猫咪也是这样。猫咪似乎格外喜欢带毛的物品，像鸡毛掸子、带毛边的沙发、毛线。

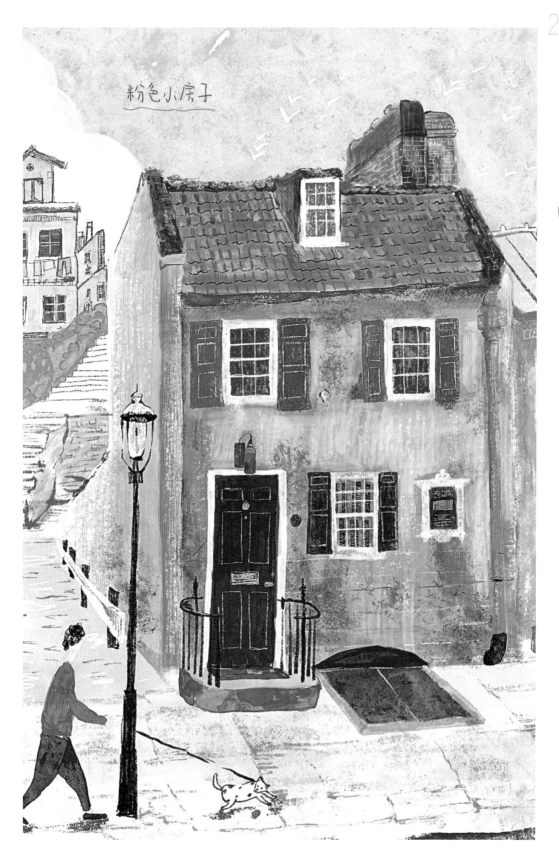

粉色小房子

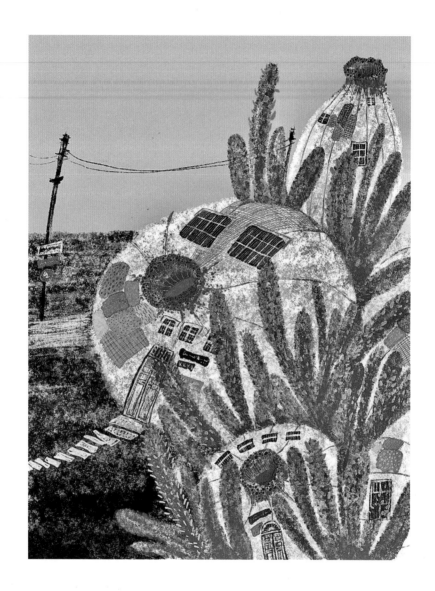

粉粉的仙人球房子

　　从远处看，仙人球像一只蜷缩的刺猬；从近处看，它的刺又细又长，是粉色的，摸一摸它的刺，真疼，像火在烧。仙人球的皮肤是绿色的，又厚又粗糙，像海星。

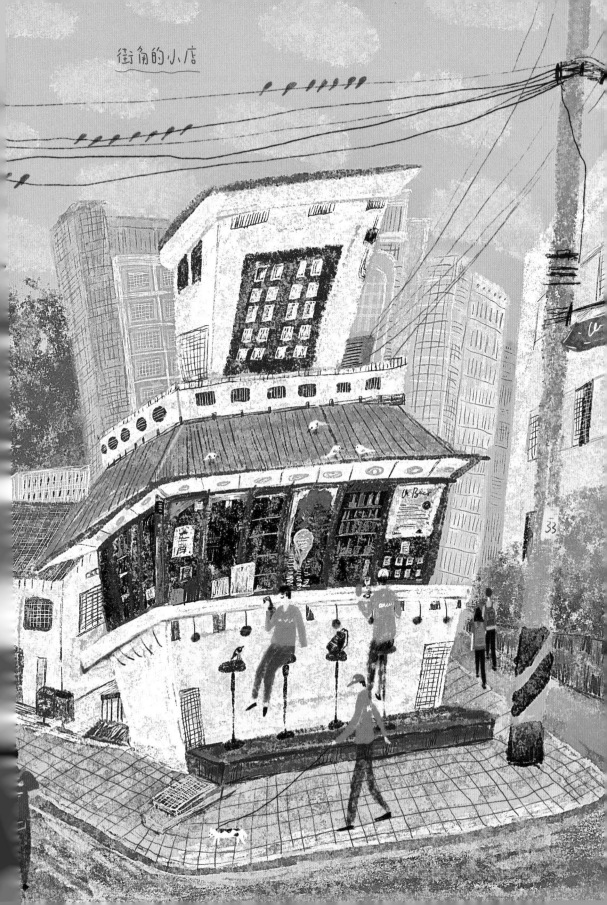

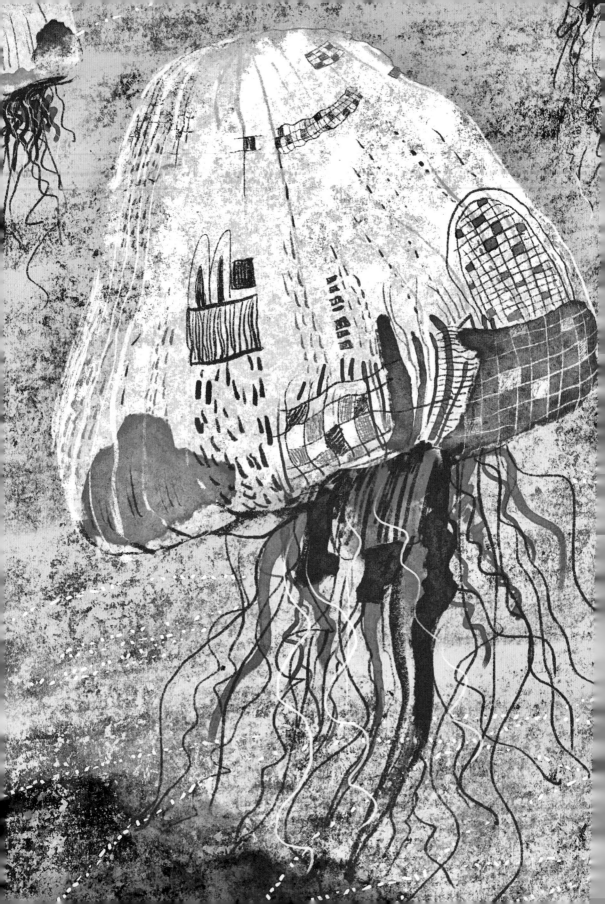

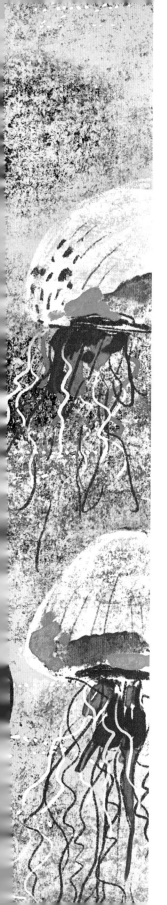

水母屋

　　水母是一种非常漂亮的水生动物，外形像一把透明的伞。很多人不知道，其实水母并不擅长游泳，常常要借助风浪和水流进行移动，也可以通过收缩外壳挤压内腔中的水缓慢移动。我特别喜欢水母，水母实在是太漂亮了。

图书在版编目（CIP）数据

从伦敦出发 / 苏小次著绘. — 北京：中国轻工业
出版社, 2024.4
　ISBN 978-7-5184-4728-2

　I. ①从…　II. ①苏…　III. ①插图（绘画）—作品集—
中国—现代　IV. ①J228.5

中国版本图书馆CIP数据核字（2024）第026963号

责任编辑：郭挚英

策划编辑：郭挚英　　责任终审：高惠京　　整体设计：董　雪
排版制作：梧桐影　　责任校对：晋　洁　　责任监印：张京华

出版发行：中国轻工业出版社（北京鲁谷东街 5 号，邮编：100040）
印　　刷：天津裕同印刷有限公司
经　　销：各地新华书店
版　　次：2024年4月第1版第1次印刷
开　　本：787×1092　1/16　印张：14.5
字　　数：174千字
书　　号：ISBN 978-7-5184-4728-2　定价：98.00元
邮购电话：010-85119873
发行电话：010-85119832　　010-85119912
网　　址：http://www.chlip.com.cn
Email: club@chlip.com.cn